普通高等教育艺术设计类"十二五"规划教材

——动漫专业——

动画分镜头设计

武军 编著

中国水利水电出版社
www.waterpub.com.cn

内 容 提 要

　　动画是美术与影视紧密相结合的艺术形态，动画制作又是一项浩繁而复杂的创造性工作，动画分镜头是动画创作过程中的重要环节，它可以统一团队思想、使各制作部门沟通顺畅，还能构架故事、表现风格和控制节奏，又可以展现每个镜头内的具体细节诸如景别、角度、构图、色彩、灯光、动作、对白、音效等，是动画创作的基础和核心。本书通过生动翔实的经典范例和通俗易懂的理论分析，将动画分镜头设计的相关概念、元素、结构、方法等系统地展现给读者，深入浅出地引导读者掌握其知识要点。

　　全书共分5章，第1～4章为理论讲述，分别是：初识动画分镜头设计、动画分镜头前期工作与艺术审美、动画分镜头画面设计、动画分镜头创作原理；第5章选取了日本著名动画导演宫崎骏的动画片《哈尔的移动城堡》开场一段，采用分镜头画面与动画画面对照的方式进行了综合分析。

　　本书可作为各高等院校动漫专业的教材用书，也可作为动漫、游戏爱好者的参考用书。

图书在版编目（ＣＩＰ）数据

动画分镜头设计 / 武军编著. -- 北京 ： 中国水利
水电出版社, 2012.9
普通高等教育艺术设计类"十二五"规划教材. 动漫
专业
ISBN 978-7-5170-0089-1

Ⅰ. ①动… Ⅱ. ①武… Ⅲ. ①动画片－镜头（电影艺
术镜头）－设计－高等学校－教材 Ⅳ. ①J954.1

中国版本图书馆CIP数据核字(2012)第196465号

书　　名	普通高等教育艺术设计类"十二五"规划教材·动漫专业 动画分镜头设计
作　　者	武军　编著
出版发行	中国水利水电出版社 （北京市海淀区玉渊潭南路1号D座　100038） 网址：www.waterpub.com.cn E-mail：sales@waterpub.com.cn 电话：（010）68367658（发行部）
经　　售	北京科水图书销售中心（零售） 电话：（010）88383994、63202643、68545874 全国各地新华书店和相关出版物销售网点
排　　版	北京英宇世纪信息技术有限责任公司
印　　刷	北京嘉恒彩色印刷有限责任公司
规　　格	210mm×285mm　16开本　9印张　217千字
版　　次	2012年9月第1版　2012年9月第1次印刷
印　　数	0001—3000册
定　　价	42.00 元

前　言

　　作为动画创作者，认知和掌握动画分镜头是一项必修课。动画导演通过分镜头可以将创意、艺术风格和故事发展视觉化，动画制作者通过分镜头可以遵照导演的思想，沟通协调他人合力完成工作。由此可见，动画分镜头设计在动画创作和制作过程中具有非常重要的作用，它不仅能展现每个镜头内的具体细节，如景别、角度、构图、色彩、灯光、动作、对白、音效等，还可以承接镜头与镜头之间的上下联系、调度整个场面、进行段落与段落之间的转场，甚至还可以把握整部动画片事件的发展，所以说动画分镜头相当于动画片的预览。

　　动画分镜头虽然只是以草图的形式呈现，但仍具有一定的规则和表达方式，为了避免单纯使用文字阐述的枯燥与乏味，本书列举了大量的经典动画片片段和范图加以说明，将通俗易懂的理论分析和生动翔实的范例有机地结合起来，便于读者理解和掌握。

　　全书的教学参考课时为：

　　第1章 初识动画分镜头设计：12课时。

　　第2章 动画分镜头前期工作与艺术审美：16课时。

　　第3章 动画分镜头画面设计：20课时。

　　第4章 动画分镜头创作原理：20课时。

　　第5章 动画分镜头设计赏析：12课时。

　　本书的出版得到了中国水利水电出版社的大力支持，在此表示深深的谢意！

　　由于时间仓促及作者水平有限，书中难免有不当之处，敬请广大读者批评指正。

<div align="right">

作者

2012年4月

</div>

目录

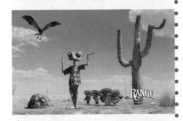

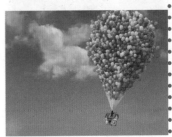

CONTENTS

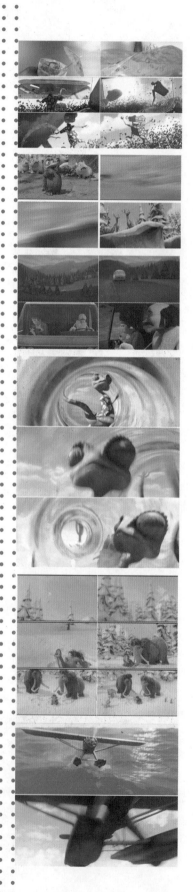

第 **1** 章　初识动画分镜头设计

本章主要内容（主要知识点）：

- 分镜头的基本概念与发展历程
- 分镜头的重要作用和画面要素
- 动画分镜头的画纸格式与内容
- 动画的制作流程与动画分镜头的作用
- 动画的不同分类以及动画分镜头特点

动画制作是一项非常浩繁、复杂的创造性工作，而动画分镜头在动画创作和制作过程中具有非常重要的作用，在动画正式开始制作之前，动画分镜头相当于动画片的预览，它不仅能展现每个镜头内的具体细节诸如景别、角度、构图、色彩、灯光、动作、对白、音效等，还可以承接镜头与镜头之间的上下联系、整个场面的调度、段落与段落之间的转场，甚至还可以把握整部动画片事件的发展。

虽然动画分镜头只是以草图的形式呈现出来，但是它的预知作用是非常重要的，所以作为动画创作者，画好动画分镜头是必备的一课。

 ## 1.1　分镜头的概念

1.1.1　什么是分镜头

分镜头即分镜头脚本，又称摄制工作台本，英文名为Storyboard，是指将文字转换成立体视觉形象的中间媒介。其主要任务是根据解说词和文学脚本来设计相应画面，配置音乐音响，把握片子的节奏和风格等，如图1-1所示。

分镜头是电影中的专业术语，但是在电影早期并没有分镜头之说，例如电影史上的开山之作《火车进站》，是在1895年由卢米埃尔兄弟拍摄的，他们将摄影机固定在一个位置，以固定的焦距据实展现火车进站这一事件，并没有分镜头的画面，如图1-2所示。

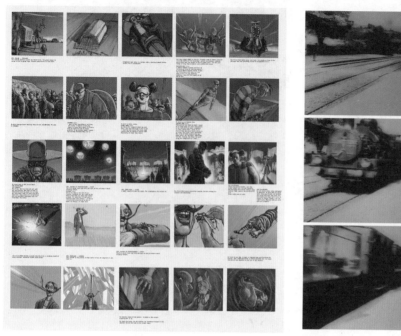

图1-1　分镜头脚本

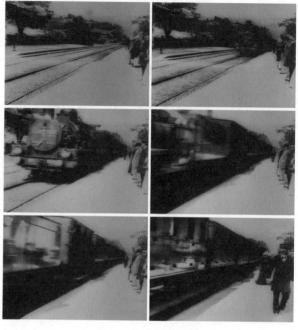

图1-2　第一部电影《火车进站》

由于当时技术的局限，电影胶片是有长度限制的，当拍摄不能只靠一段胶片完成时，就必须分段拍摄，再粘贴在一起，而人们却逐渐发现，当不同位置、不同焦距、不同景别、不同长度的镜头画面粘贴在一起时，竟然会产生惊人的效果，于是分镜头开始频繁出现在电影之中，分镜头脚本设计逐渐成为导演开始拍摄电影之前的必备工作。

1.1.2　分镜头的要素和作用

分镜头亦即分镜头剧本，又称导演剧本，是将影片的文学内容分切成一系列可以摄制的镜头，以供现场拍摄使用的工作剧本。由导演根据文学剧本提供的思想与形象，经过总体构思，将未来影片中准备塑造的声画结合的银幕形象，通过分镜头的方式予以体现。导演以人们的视觉特点为依据划分镜头，将剧本中的生活场景、人物行为及人物关系具体化、形象化，体现剧本的主题思想，并赋予影片以独特的艺术风格，如图1-3所示。

分镜头剧本是导演为影片设计的施工蓝图，也是影片摄制组各部门理解导演的具体要求、统一创作思想、制定拍摄日程计划和测定影片摄制成本的依据，如图1-4所示。

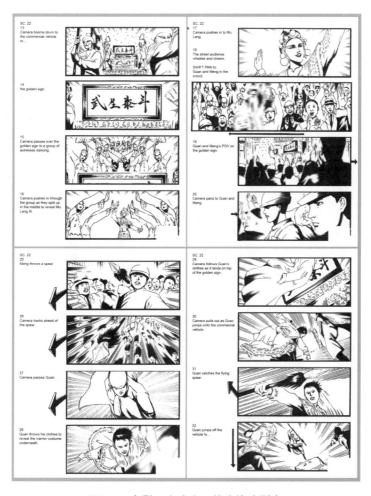

图1-3　电影《大武生》的分镜头剧本

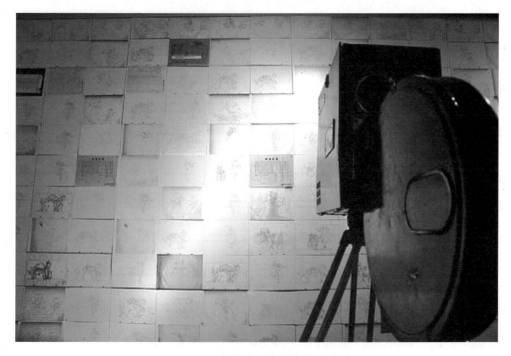

图1-4　布满墙面的分镜头画纸

分镜头剧本大多采用表格形式，格式不一，有详有略。一般设有镜号、背景、景别、动作、对白、长度、内容、音响、音乐等栏目。镜号就是每个镜头的编号；背景是指是否使用相同背景；景别一般在绘制时体现；动作是指镜头内角色的活动；对白是角色间是否有对话；长度表示镜头所占时长；内容是指是否还有其他内容、音响和音乐是否使用等，如图1-5和图1-6所示。

图1-5　标准分镜头画纸　　　　　　　　　　　图1-6　只有画框的分镜头画纸

 # 1.2　动画分镜头的涵义

1.2.1　动画分镜头的概念

动画源于电影，因而动画分镜头与电影分镜头在概念上是一致的，但是，因为动画片的制作更加浩繁庞大，需要众多人合力来完成，在制作过程中如何才能更好地统一思想、沟通顺畅显得尤为重要，动画分镜头就担当起这个任务，具有特殊的内容和作用，如图1-7所示。

动画分镜头就是动画导演将动画剧本变为可视性的分镜头画面，用来展现导演构思与创意、指导与协调动画片各个制作部门共同完成工作的媒介，如图1-8所示。

图1-7 动画分镜墙

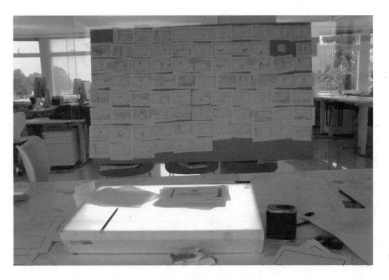

图1-8 动画导演分镜头工作区域

1.2.2 动画分镜头的内容

一部90分钟长的动画片一般会有600~800个镜头，甚至上千个镜头。严格地讲，每个镜头都应有相对应的分镜头画面，所以认识分镜头画纸是画好分镜的第一步。

动画分镜头画纸大小一般是16开或者8开，画格有横排与竖排之分，一般情况下一张画纸上有3~8个画格，有时会更多超过10个，有时会更少些只有1个。画格比例也有4：3、16：9、1.85：1、2.35：1等，如图1-9和图1-10所示。

虽然动画分镜头画纸大小、格式各有不同，但是画纸上通常标明动画片名、集数、页码、镜头号、规格、时长、内容、对白、背景或其他项目（如处理、音效等），如图1-11所示。

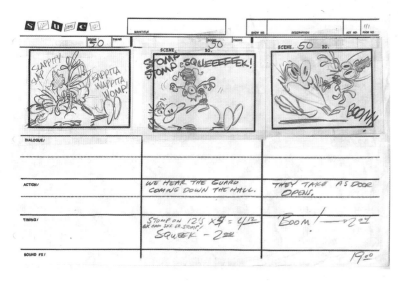

图1-9 横排的动画分镜头画纸有3个画格

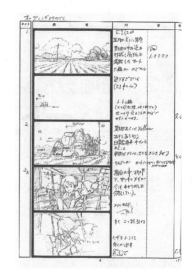

图1-10 竖排的动画分镜头画纸有5个画格

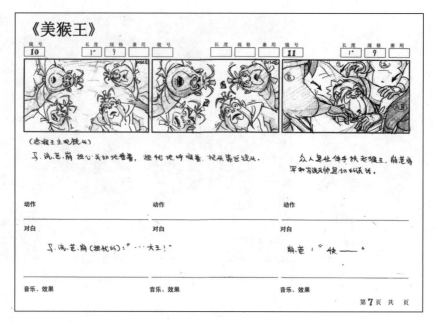

图1-11　动画片《美猴王》的动画分镜头

动画片名、集数：对于动画电影或是动画系列剧需要填写，便于查找与管理。

页码：每张分镜头都应按一定页码顺序编排。

镜头号：主要是当前镜头的编号。

规格：一般是镜头规格，比如景别、是否有镜头运动等。

时长：当前镜头持续时间。

内容：当前镜头内发生的时间、角色的动作等。

对白：这一镜头中角色之间是否有语言对话等。

背景：背景编号等。

处理：当前镜头是否有特殊处理，如淡入淡出等。

音效：是否有风雷电雨等音效，都应具体标明。

1.2.3　动画分镜头的特殊作用

动画制作，尤其是动画电影制作非常复杂，工作量异常巨大，耗费时间非常长，一般需要2～4年，这就需要一个庞大团队的通力合作，虽然团队内各组分工不同，但是通过动画分镜头的指导与沟通，按照动画制作的步骤就可以完成整部动画片的制作。

虽然动画有各种种类，在制作上也有一些区别，但基本的流程是一样的，包括：策划与创意—剧本—文字分镜头—导演阐述—人物设定、场景设定、道具设定、颜色设定—动画分镜头设计—原画设计—背景设计—动画制作（电脑或手绘）—校验拍摄—剪辑—配音配乐—合成—特效—输出成片，如图1-12所示。

由于动画制作复杂、成本昂贵，所以动画前期创作非常重要，而动画分镜头设计是重中之重，因为在以后的制作中所有部门、小组都要围绕它展开工作，如图1-13所示。

动画分镜头不仅是文字分镜的画面表现，而且展现了故事情节的产生、发展与结束，对整个剧作的控制、节奏的把握作出指导，进而对场面调度、场景编排与转场、轴线规则、镜头组接发挥作用，最终细化到镜头画面的景别、角度、运动、焦距、时长、速度以及画面造型、声音等多种元素，如图1-14所示。总而言之，动画分镜头设计是动画制作的基础与核心，动画分镜头制作的优劣关系到整部动画片的成功与否。动画分镜头的主要作用表现在：一是中期与后期制作的依据；二是长度与经费预算的参考。

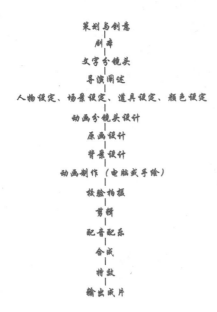

图1-12　动画制作流程示意图　　　　　　图1-13　动画分镜头　　　　　　图1-14　动画分镜头册页

 ## 1.3　动画分镜头的分类

随着动漫产业的快速发展，动画已经不仅仅应用于电影、电视，而是逐步扩展到游戏、网络、手机等众多领域，所以作为动画分镜头制作者，深入了解动画的分类，对于更有针对性地进行动画分镜头创作、提升创作水平是非常有帮助的。动画按题材和传播途径可以分为：电影动画、电视动画、广告动画、艺术动画、网络动画与游戏动画等，下面逐一进行分析。

1.3.1　电影动画

电影动画就是在电影院播放的动画片，长度与一般电影相当，约90分钟。电影动画在早期由于技术限制——在赛璐珞上绘制完再拍摄成片的方式，在一定程度上制约了动画电影的发展。但是，随着科技日新月异的发展，尤其是计算机图形技术（电脑三维动画）在电影动画中的普遍运用，电影动画发展迅速，人们现在非常渴望到电影院一睹以最新技术制作的动画电影，感受那奇妙的视听艺术带来的身心愉悦。早期的动画电影有美国迪斯尼的《白雪公主》、《木偶奇遇记》等，中国传

·统经典动画电影《大闹天宫》、《哪吒闹海》等，日本经典动画《千与千寻》、《哈尔的移动城堡》等，获第84届奥斯卡最佳动画长片奖、由工业魔光制作的第一部动画片《兰戈》都属于电影动画的范畴，如图1-15～图1-18所示。

图1-15　美国迪斯尼经典动画《白雪公主》和《木偶奇遇记》

图1-16　中国传统经典动画《大闹天宫》和《哪吒闹海》

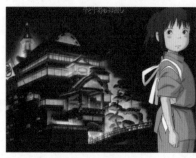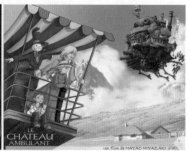

图1-17　日本经典动画《千与千寻》和《哈尔的移动城堡》

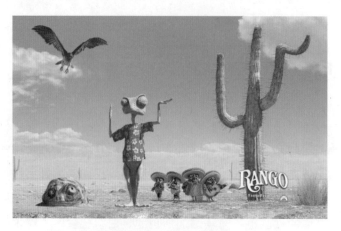

图1-18　第84届奥斯卡最佳动画长片《兰戈》

　　动画电影一般具有完整且动人的故事情节、制作精美的画面效果、震撼的声音及音乐效果。由于动画电影制作资金投入巨大、耗费工时很长，一部片长90分钟的动画完成时间约为2～4年，因此动画电影制作的前期非常重要，尤其是动画分镜头必须精益求精、准确到位，如图1-19～图1-24所示。

图1-19　宫崎骏动画电影《千与千寻》的动画分镜头1

图1-20　宫崎骏动画电影《千与千寻》的动画分镜头2

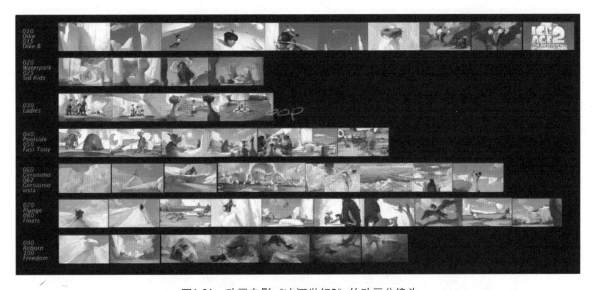

图1-21　动画电影《冰河世纪2》的动画分镜头

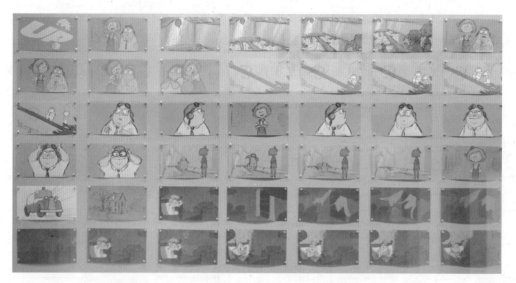

图1-22　第82届奥斯卡最佳动画长片《飞屋环球记》的动画分镜头1

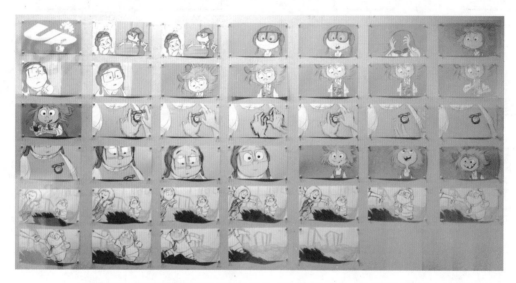

图1-23　第82届奥斯卡最佳动画长片《飞屋环球记》的动画分镜头2

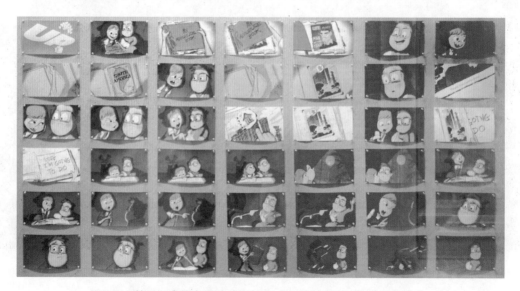

图1-24　第82届奥斯卡最佳动画长片《飞屋环球记》的动画分镜头3

1.3.2 电视动画

电视动画是在20世纪60年代随着电视机的普及逐渐走入人们日常生活的。电视在出现的几十年间，已经超过电影和广播成为人们最重要的休闲娱乐方式，是家庭中最普通而又最重要的休闲娱乐媒体。电视动画资金投入较少，却能产出较多部、集动画片的生产方式，"多、快、好、省"的流程使其制作工艺相对简单，故事情节简洁明了，而且经常会"小题大做"，每集片长约20分钟，甚至更短。电视动画的分镜头不会像电影动画那样复杂，主要以突出角色的动作来渲染剧情，辅助叙事，如中国优秀电视动画系列剧《黑猫警长》、《葫芦兄弟》、《喜羊羊与灰太狼》，法国电视动画系列剧《巴巴爸爸》，日本电视动画系列剧《聪明的一休》、《樱桃小丸子》，美国经典电视动画系列剧《猫和老鼠》、《变形金刚》等，如图1-25～图1-32所示。

图1-25 国产动画电视系列剧《黑猫警长》

图1-26 国产电视动画连续剧《葫芦兄弟》

图1-27 国产电视动画系列剧《喜羊羊与灰太狼》

图1-28 法国电视动画系列剧《巴巴爸爸》

图1-29 日本动画电视系列剧《聪明的一休》

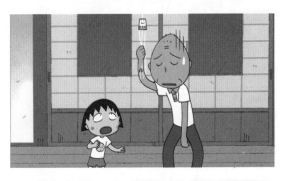

图1-30 日本动画电视系列剧《樱桃小丸子》

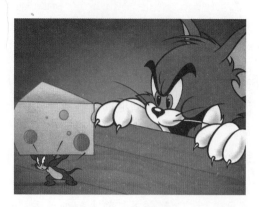

图1-31 美国动画电视系列剧《猫和老鼠》

图1-32 美国动画电视系列剧《变形金刚》

1.3.3 广告动画

　　广告动画是广告的一种，主要是以商品营销等商业行为作为目的的动画，通过动画及计算机特效来表现实拍不易或不能表现的内容，而且可以有更多发挥创意的空间。广告动画一般时长较短，在15～30秒之间，最长不超过1分钟。广告动画由于受时长限制又要彰显商业因素，所以动画分镜头要做到主题突出，化繁为简，集中运用了语言、声音、文字、形象、动作、表演等综合手段以取得更好的广告效果，例如脑白金系列广告等，如图1-33～图1-36所示。

图1-33 系列广告动画《脑白金》

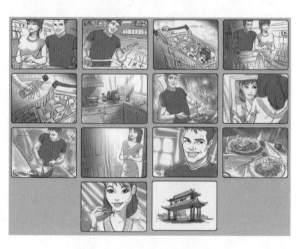

图1-34 广告动画分镜头1

图1-35 广告动画分镜头2

图1-36 广告动画分镜头3

1.3.4 艺术动画

艺术动画是极具实验性的动画片，它在形式或内涵上具有探索性质，追求艺术的纯粹性，体现了艺术家独特的艺术风格。艺术动画一般是在动画艺术节或动画艺术研讨会等特定的范围内播放，以供学术性质的探讨和研究。艺术动画的分镜头一般不受常规限制，带有很强的民族或个人艺术风格，如中国经典水墨艺术动画《山水情》、《小蝌蚪找妈妈》，俄罗斯艺术动画《老人与海》，法国艺术动画《父与女》，德国艺术动画《平衡》等，如图1-37～图1-40所示。

图1-37 中国经典水墨动画《山水情》和《小蝌蚪找妈妈》

图1-38 俄罗斯艺术动画《老人与海》

图1-39 法国艺术动画《父与女》

图1-40 德国艺术动画《平衡》

1.3.5 网络动画与游戏动画

网络动画与游戏动画是伴随着互联网多媒体技术的不断发展而产生的新型动画。网络媒体方便、快捷、互动、综合，它使人们通过互联网、WAP网（移动通信与互联网结合）、电视网络获得资讯、服务、学习、娱乐、休闲等。网络动画对应着网络媒体的特征，其制作周期很短，制作起来也很方便，主要元素突出，如主角表情、动作、语言等，叙事剧情也许不够流畅，但突出创新性。游戏动画主要是指在游戏开篇、中间过场、结尾出现，便于玩家快速了解游戏的剧情与事件发展的动画片，虽然很短小，但是制作得非常绚丽精彩，如图1-41～图1-45所示。

图1-41 网络动画《我叫MT》

图1-42 网络游戏动画《魔兽世界》

图1-43 网络游戏动画《星际争霸2》

图1-44 单机游戏动画《战地3》

图1-45 网络游戏动画《笑傲江湖》

1.4 本章小结

　　本章作为全书的开篇，重点讲述了什么是分镜头、动画分镜头的概念及其重要作用。通过对本章的学习，可以使读者对分镜头的产生与发展、动画分镜头设计的概念与要素、动画分镜头稿纸的认识和使用、动画分镜头在动画制作中的作用、动画分镜头因动画分类的不同而产生的差异等内容有较为全面的掌握，为继续更深入地学习奠定基础。

第2章 动画分镜头前期工作与艺术审美

本章主要内容（主要知识点）：

● 导演阐述的概念与内容

● 撰写文字分镜头（文学剧本与文字分镜头的区别）

● 动画角色的塑造

● 动画场景设计

● 确立动画片的艺术风格

● 动画中应体现的审美

● 中国同美、日两国动画创作风格与审美的特点

当我们拥有了一个很好的动画剧本以后，不要急于绘制动画分镜头，因为在绘制动画分镜头之前还有许多重要的工作要做，如动画片的美术风格是什么？动画片本身会给观众带来什么样的审美感受？动画中的角色、场景是怎样设计的？如何将一个文学剧本撰写成动画视听语言的文字？以上这些基础的工作都需要在绘制动画分镜头之前确定和完成。

 ## 2.1 动画分镜头前期工作

2.1.1 导演阐述

制作动画分镜头不是凭空而来的，在它之前还应有几项重要的工作要做：动画导演对整部动画片的创想、构思与要求——导演阐述；将动画片文学剧本式的文学语言撰写成符合动画视听语言的文字——文字分镜头脚本；对动画片中主要角色和次要角色的造型与思想塑造——角色设计；动画

片中事件发生的所有虚拟空间的设计——场景设计；为使动画片更加逼真、出色而事先录制的对白及音乐等——前期配音。

动画导演阐述就是指在动画片开始制作之前，由动画导演亲自操刀执笔，对动画片的整体构思、艺术风格的把握、角色性格与形象的设计、事件发生场景和空间转换的设想、主题音乐和插曲及美术风格的设计等方面进行文字性的描述，主要用于统一创作思想，在一定的框架内协调各个动画制作部门共同合作。下面是国产动画片《马兰花》的导演阐述，分别从总体思想、艺术风格、造型设计、场景设计、台本设计、音乐设计、角色设计等方面进行了阐述，如图2-1～图2-3所示。

图2-1　动画电影《马兰花》1

图2-2　动画电影《马兰花》2

图2-3　动画电影《马兰花》3

总论：《马兰花》作为经典儿童剧盛演50年，受到一代代少年儿童的欢迎，此剧不仅闪耀着我们伟大民族真诚、善良和勤劳的美德光彩，凝聚了无数艺术家的创作才华，而且也有着广泛的市场价值。从某种意义上讲，她已成为"世纪之花"。

将这部经典的童话剧改编成动画影片，既能提升影片的知名度，也能用动画这一充满生动想象的形式，来丰富原儿童剧的内容，使其突破舞台的局限，驰骋于无限的银幕。

新动画《马兰花》将延续童话剧的童话风格，以动画片的虚拟性，在原有的基础上深化主题，调整结构，融入环保、生存、和谐的新理念。使这部影院片有一个全球语境下的大格局，并使剧情更合理，使故事更有趣，使画面更好看，能感受东方神秘感。

新动画影院片《马兰花》的故事：很久以前，马兰山在神奇的马兰花的庇护下成为人类和动植物的快乐家园。马兰花的守护神马郎意外救起上山采药坠崖的王老爹，邂逅并爱上了王老爹的女儿小兰。小兰的孪生姐姐大兰向往马兰花能带来的物质享受，对小兰心生嫉妒。对马兰花觊觎已久的藤妖利用大兰的虚荣心，盗取了马兰花，欲独霸马兰山。然而，马兰花永远只为勤劳善良的人们绽放，在大家齐心协力的帮助下，马郎、小兰最终战胜了藤妖，大兰、老猫也迷途知返，马兰山重归和谐与欢乐。

新动画影院片《马兰花》的主角马郎勇敢善良、正直真诚的性格将有更生动、鲜活的展示；马郎的朋友八喜是新加的角色——一只爱说大话的搞笑八哥鸟；大兰、小兰一对双胞胎的戏在动画片中尚无前例，姐妹俩的外形相同而品格不同的戏，也将有想象和发挥的空间；老猫由原剧的十恶不赦的坏蛋，成了被坏人利用的角色；新设置了反角藤妖，加强了戏剧冲突，以环保、生存、和谐作为大背景，使原来的儿童剧主题得到进一步升华，并融入全球语境下的价值观。

新动画影院片《马兰花》将以"把幻想容入情感深处"作为创作理念，突出电影的功能、电影的视角、电影的叙事方式和动画电影的想象力，来重塑马兰花，使之无愧为世纪之花。

总体艺术风格

延续童话剧的童话风格，以动画片的虚拟性和电影叙事手法及镜头语言，充分发挥想象力，并融入东方神秘感。

造型设计：与总体风格符合，即童话的特点，对象为儿童，故不要太成人化，也非写实化，但要有其质朴、脱俗、一见倾心的主角设计。人物造型力排日、韩做派，在强调民族特点的宗旨下，要加入新时代的审美意识。人物造型突出其性格，造型要适合动画操作，造型强调外形的肢体语言，脸部表情丰富，留有表演的空间。

人物造型虽然简单，但应有人物特征和细节的刻画。动物的造型也应与人物统一，有风格、有个性、有特点，并适合动画操作。

人物色彩设计在协调中有对比、浓重而不失局部鲜亮，与场景相得益彰。

主要道具马兰花的设计应设些功夫，开、合的过程尽量有创意、有美感，并要考虑三维的制作。

场景设计：在总体艺术框架下，造型非完全写实，应有其风格化的概括和想象成分。马兰山是有仙气的神奇之山，郁郁葱葱，又云雾缭绕，是我国南方近西南地域的特点，因其场景仅限于马兰山及其周围，故要特意划分出其不同区域的特点。

设计应强调透视纵深感，及多层（前、中、后）景物交错运动感。

兰谷，马郎生活区域；山脚下集市，小兰家；马兰山背面是阴暗的藤妖魔穴；进入兰谷的入口，兰谷的奇特如仙境；马兰山山顶、马兰山远眺；结尾处马郎新居等。远景应有南方的湿润感，近景要实，要具体。植物由海拔的高低确定其植被特色。另外魔洞要有阴气，云雾缭绕，变幻莫测，与光明的马兰山形成对比。

色调因时间、剧情而变化，因场景变化不多，故在色调上要多变，形成反差。

台本设计：台本设计除了一般要求的诸如镜头连续、流畅、叙事清晰、构图有张力等，总体风

格带有装饰意味及童话般的想象力。作为电影，当然考虑多机位，以加强电影语言的运用，看二者的结合点何在，避免舞台式构图，人物的造型及亮相动作，这些元素应考虑加入。镜头内及镜头外的运动应巧妙运用，有利场面拓展和动感。

音乐设计：由于《马兰花》剧改编自经典儿童剧，因此作为电影的音乐部分尤为重要，要传承经典而超越经典。

在总体艺术风格框架下的音乐创作，是童趣的、幽默的、轻松的、优美的、超凡脱俗的、富有丰富想象力的。东方民族文化底蕴融入于现代流行元素的音符，将交织出传达真、善、美的旋律。其中主题歌要便于流行和传唱。

主要角色

马郎——20岁左右。马兰花的守护神。勇敢、善良、憨厚、正直、真诚，为了追求真正的爱情甘愿牺牲。

小兰——17岁左右。勤劳善良，活泼慧黠，敢爱敢恨，善解人意，向往纯真美好的爱情。

大兰——17岁左右。小兰的孪生姐姐。懒惰、虚荣、自私、怯懦，爱耍些小聪明小手段占些小便宜。

藤妖——神经质，喜怒无常，心狠手辣，善使阴招。一心想夺取马兰花，以实现其毁灭其他动植物霸占马兰山的阴谋，厌恶一切美好的东西。

次要角色

八喜——马郎的朋友，心地善良、爱说大话，其实十分胆小。

老猫——大兰的宠物。贪吃，懒惰，有点小聪明，对大兰忠心耿耿。

老爹——50岁左右。大兰、小兰的父亲，以采药为生，对各种药物药性了如指掌并常常喜欢用中医药原理来打比方讲道理，是个热情洋溢的可爱老顽童。

胖豪——机灵可爱的胖子豪猪。背上直到臀部长满黑白相间的长刺，生气时长刺会竖起来相互碰撞敲击出战斗的威胁节奏。

老羚——壮年苏门羚。豪猪的好搭档。长得像牛又像羊，有两只弯角，背部有一排硬的鬃毛，十分威武。擅长在陡坡岩石间奔跑，能用硬蹄在岩石上敲打出鼓点节奏，性格善良憨厚木讷，不善言辞。

群众角色

猴群——十几只群居红面猴。红脸短尾。

小猴——刚出生没多久的小小红面猴，毛色是乳白色的。天真顽皮。

老猴——壮年雄性红面猴秃顶。沉稳威严，对孩子十分慈爱。

小相、阿思——红嘴相思鸟。一对漂亮的恩爱情侣，永远成对出现，连说话也是一唱一和。

螳螂——好强，喜用双剪似的双"手"剪东西。

2.1.2　文字分镜头

在完成导演阐述之后，就要认真研究动画剧本并将其撰写成文字分镜头。先看一看什么是动画剧本。动画剧本就是指用文字来描述整部动画的场景、角色、动作及其对话等，可以采取各种写作形式。下面看一下中国经典动画《大闹天宫》第一、二场的动画剧本，如图2-4～图2-9所示。

图2-4　动画电影《大闹天宫》第一场1

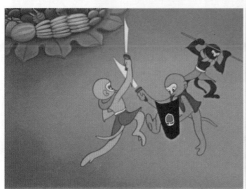
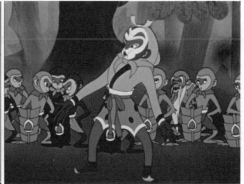

图2-5　动画电影《大闹天宫》第一场2

图2-6　动画电影《大闹天宫》第二场3

图2-7 动画电影《大闹天宫》第二场4

图2-8 动画电影《大闹天宫》第二场5

图2-9 动画电影《大闹天宫》第二场6

第一场：花果山群猴练武

风和日丽。花果山上奇峰怪石，苍松翠柏、琪花瑶草，好一座名副其实的花果之山。

峰峦深处，一股银色瀑布从空挂下，正好罩住洞口，恰如天然帘帷，屏障洞前，这就是"美猴王"的洞府水帘洞。

众猴正在林间和岩上采摘果实，追逐嬉戏，忽听远处传呼道："大王来啦！大王来啦！"

只见一群小猴走出洞口，有的掌旗，有的击钹，分列两旁。一阵灿灿金光迸发出来，"美猴王"一跃出洞。他全身披挂，王冠上两根雉尾更显得威武俊俏。他高声叫道："孩儿们！看今日天气晴朗，正好操阵练武，赶快操练起来！"

一时间，水帘洞前摆开教场，群猴舞枪弄棒，耍刀劈斧。猴王看得兴起，就脱下衣帽，拿过大环刀来要耍个样儿给孩儿们看看。

只见猴王舞刀，窜、跳、剪、翻，刚展开几个架式，众猴已看得眼花缭乱，鼓掌叫好。正在开心之处，不料猴王一用力"咔嚓"一声，大环刀折成两段，猴王好不扫兴，掷下刀柄烦恼地道，"哎！俺老孙连一件趁手的兵器也没有，真是扫兴得很呐！"……

这时，猴群中一只老猴上前禀道："启禀大王！不知大王水里可去得？"

猴王道："俺老孙上天入地，水火不侵。哪里不能去得？"

老猴道："这就好了！这水帘洞前的河流直通东洋大海，大王何不去龙宫借件合手的兵器使用？"

猴王转忧为喜，道："有这等好事！孩儿们！你们稍等片刻，俺去去就来！"随即跳进波涛之中。

第二场：美猴王龙宫借宝

美猴王跳进碧波之中，向前游去，只见重楼叠阁，都是珊瑚、水晶装砌而成。突然，礁岩之后闪出二将，手执兵器拦住去路，大喝道："哪方的妖精！来此何事？"

猴王道："哟！原来是乌龟、虾米二位，俺是你的老邻居，要见见老龙王，快去禀报于他！"

"唰！"的一声，龟、虾二将用刀枪挡着去路，正待要讲什么，被猴王一手把虾将连枪推到一旁，龟将正待动手。被猴王一手打落兵器，跃身骑上龟背，举拳道，"快驮俺去见龙王，不然，一拳打破你的龟壳！"龟将点头从命，驮了猴王向龙宫游去。

那虾将掉转身来，在后面追赶猴王，举枪刺去，猴王举手一拨，那只枪直向龙宫飞去。把门的虾蟹，见猴王来势厉害，急忙掉头回龙宫禀报，一路上吆喝着跑进宫来："大王，大大王！外面有一猴仙，闯进宫来！……"

那龙王正在水晶宫中嬉戏，随口应了一声："给我轰了出去！"

话音未落，猴王已来到龙王面前，自行坐下道："老邻居！俺老孙手中缺少件合用的兵器，来此向你借件使用！"

龙王斜眼看了看这矮小的猴王，轻蔑地道："噢！我当何事！虾将军，拿根纯钢枪来给他使用！"

猴王接枪，用手轻轻一弯，枪杆变成个钢圈，便笑道："这叫什么兵器？！不好用！"

龙王道："不好用？好用的有！小将们！把那把三千六百斤重的大环刀抬过来，给他使用！"

虾兵蟹将抬过大环刀来，猴王接刀在手玩了个架式，轻轻一掷，丢在一旁道："这个太轻，换重的来！"

老龙王瞟了猴王一眼道："轻？要重的，有！"随即吩咐左右；"快把那条七千二百斤的方天画戟抬上来给他试试！"

八名龟兵抬着方天画戟一步一停吃力地走来，猴王用手抓过，闪得八个龟兵四脚朝天滚在一旁。只见猴王旋风般舞弄起画戟。老龙王这时吓得晕头转向，目瞪口呆。猴王耍了一阵，顺手把画戟向上抛去，画戟从空落下，戟尖插入地内，震得众水族纷纷闪退。猴王挥手叫道："太轻！还轻，再拿重的来！"

老龙王惊慌失措地跑下宝座道："大仙真是力大无穷，法术无边！我这里……没有再重的兵器啦！"

猴王笑道；"偌大个东海龙宫，难道连一件合用的兵器也找不到？"

龙王正在为难，旁边的龟丞相急忙上前轻声献策，龙王听后，立刻现出得意之色，对猴王笑道："有了！有了！大仙请来与我一同去看！"

龙王引导猴王走下数层台级，来到阴沉昏暗的海底，龙王指着远处的一根粗桩道："你看！这是当年禹王治水留下的一根定海神针。大仙！你如拿得动它，就送给大仙使用吧！"一面得意地暗笑起来。

美猴王纵身跳入海底，绕着这定海神针抚摸一遭，只见神针上附着的千年积锈，顷刻间自行脱落，露出本来面目——一根闪射奇光异彩的擎天钢柱。猴王上前抱住钢柱，不禁自语道，"再细一点才好！……"话刚说完，那神针立刻细了一围。猴王看了大喜道；"好宝贝再细一点更好！"那神针立刻又细了一围。猴王喜不自胜地蹲下身来，抓住这刚刚变细的钢棒，用力一拔，从海底拔了出来。顿时，龙宫摇晃震荡，虾兵蟹将惊惧逃避。龙王立足不稳，双手抱住石柱，瘫倒下来。

猴王拿着钢棒仔细观看，只见这钢棒两端镶有金箍，中间刻有一行金字："如意金箍棒，重三万六千斤"。猴王大喜，对棒叫道："好宝贝！小，小，小！"金箍棒应声迅速缩小。直到只有绣花针粗细，猴王又叫："长，长，长！"这金箍棒就迅速长大到有碗口粗细，喜得猴王提棒舞动起来，但见一片金光缭绕，万紫千条，闪耀得整个水晶宫动荡不定……

猴王收起金箍棒，向着惊魂落魄的龙王拱手道；"老邻居，俺老孙多谢了！这真是件好宝贝！好兵器！"

这时，龙王突然反悔道："这是我镇海之宝，你不能拿去！"

猴王大笑道："哈哈！怎么？你不是说过，如果我拿得动它，就送给我使用吗？你说话不算数了吗？"随手将金箍棒缩小，藏入耳中，拱手而去。

那龙王指着猴王的背影，气急败坏地大叫，"你抢走我的定海神针，我要到玉帝那里去告你一状！……"

文学剧本并不能直接用来绘制分镜头，要先将它撰写成文字分镜头。文字分镜头就是指导演对剧本的主题思想及艺术风格的理解与构思，按照电影语言的表现手法把场景、角色、动作、对白、音乐音效等细节用文字加以描述。文字分镜头必须符合电影艺术的基本规律即视听语言的技术要求，下面是电影《罗生门》开场的文字分镜头，如图2-10～图2-13所示。

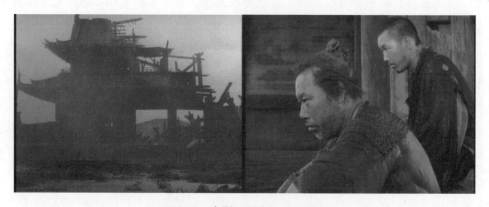

图2-10　电影《罗生门》开场1

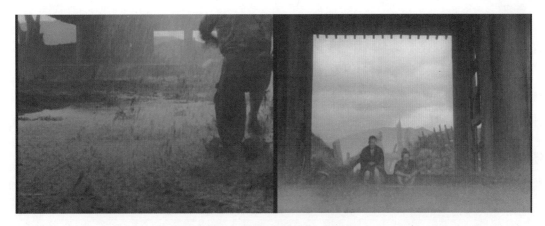

图2-11 电影《罗生门》开场2

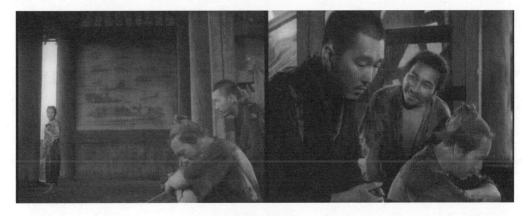

图2-12 电影《罗生门》开场3

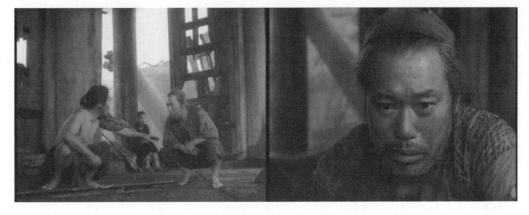

图2-13 电影《罗生门》开场4

场景：罗生门

罗生门（大远景）倾盆大雨、烟雾迷蒙中的罗生门。

罗生门（远景）呈半倾圮状的硕大无比的罗生门。

隐约看得见罗生门下两个避雨的人影；（远景）前景是倒在地上的大圆柱。四根罗生门圆柱中间，有两个人坐在石板台基上。这两个人，一个是行脚僧，一个是卖柴的。

坐在石板台基上的行脚僧和卖柴的（近远景）画面右前方是一根大圆柱，拍得很大，圆柱后边

是这两个人。猛打在石头台阶上的雨点。两人呆呆地望着脚下，在沉思着什么事。

　　卖柴的和行脚僧（特写）。画面前方是卖柴的半边脸，他旁边是行脚僧。"不懂，……简直不懂！"卖柴的脱口而出地说了这样的一句话。

　　行脚僧（特写）掉头望望卖柴的半边脸，仍回过头去凝望着雨。

　　行脚僧和卖柴的（近远景）。从正面拍摄坐着的两个人。水珠一滴一滴地从僧衣袖角滴到台基上。

场景：路面

　　路面（特写）。罗生门（大远景）画面左前方出现跑过来的两只脚。一双穿着草鞋的湿脚，噼哧啪喳地踏着雨雾茫茫的积水坑洼，溅起泥浆，奔罗生门跑来。

场景：罗生门

　　跑来的是打杂的（俯拍·远景）。前景是倒在地上的大圆柱，打杂的从后景朝罗生门跑来。

　　打杂的脚（仰拍·特写）。打杂的跑上台阶从右边走出画面。

　　打杂的（近景）从左边跑进画面，拧了拧那淋透了的头幞，用它擦着身上的雨水。画外传来卖柴的声音："不懂，……简直不懂！"打杂的似乎听到这句话的声音，才觉得这里有人，回头一看。

　　卖柴的和行脚僧（近景）。画面前方是卖柴的半边脸，他旁边是行脚僧，后景是站着的打杂的。卖柴的正在嘟囔着："简直闹不清到底是怎么回事。"

　　打杂的（特写）。打杂的、卖柴的和行脚僧（全景）"怎么啦？……"打杂的正愁着躲雨憋闷，恰好有了聊天的伴，于是走近两人跟前。摄影机跟拍，把三人拍成全景。打杂的挨着卖柴的旁边坐下来说："怎么啦？"

　　打杂的和卖柴的（特写）。打杂的："不懂什么呢？"卖柴的："这样奇怪的事，从来也没听说过。"打杂的："所以嘛，说说我听听哪。"

　　行脚僧、卖柴的和打杂的（近景）。画面左前方是行脚僧，他旁边是卖柴的和打杂的。打杂的："……好在这里还有一位看样子就是见多识广的大和尚呢。"说完，笑眯眯地向行脚僧那边伸伸下巴颏。行脚僧针对他的嘲笑，一本正经地答道："唔，这样离奇古怪的事，恐怕那有名的见多识广的清水寺的光仁上人也没听说过。"打杂的愣了一下眼，说道："嘿，……那么说，您也知道有这么件离奇古怪的事了。"行脚僧点点头，掉过脸望一望卖柴的："唉，就是刚才，我和这位一同亲眼看到亲耳听来的。"打杂的："嗬……在哪呀？"行脚僧："在纠察使属的堂下。"打杂的："纠察使属？"行脚僧："案子是有一个人遭了杀害。"打杂的："哎，杀死个把人，又算得什么呀？"打杂的站起来。

　　打杂的（特写）。打杂的："……你上这罗生门的门楼去看看！不管别的，没主的尸首总有个五条六条躺着哩。"说着，往下脱着衣服。

　　行脚僧（特写）。行脚僧："那倒是。什么兵荒咧，地震咧，风暴咧，火灾咧，荒年咧，疫病咧，……连年灾难不断。"

　　打杂的（近景）。打杂的拧着脱下的衣服。行脚僧画外音："再加上那成群结伙的强盗，"

　　行脚僧（特写）。行脚僧："没有一天晚上不像海啸一般地到处骚扰。我实在记不清，亲眼看到

多少人就像虫子一般地死了，或被惨杀了。可是，像方才这样可怕的事，还是破天荒第一遭呢！"

卖柴的（特写）。卖柴的好像吃了一惊似的。

行脚僧（特写）。行脚僧掉头望望卖柴的。

行脚僧和卖柴的（近景）。行脚僧（特写）。卖柴的瞠目望着行脚僧。摄影机推向行脚僧。行脚僧："可不是！真是可怕哟。照方才这宗事看起来，世道人心，实在是没法让人相信了。这可比什么强盗，什么疫病，什么荒年、火灾、兵灾都更加可怕！"画外传来打杂的声音："喂喂，大和尚！"行脚僧朝打杂的那边看去。

打杂的（近景）。打杂的："讲经说法，都听够了。究竟是件什么样的案子，倒像有个听头似的。只不过躲雨没事干，正好说来听来解解闷。要是尽听那些无聊空洞的大道理，还不如去静静听雨声好了。"打杂的把衣服搭在肩上，从左边走出画面。

打杂的、行脚僧和卖柴的（远景）。打杂的向左边走去，手扶着板壁。三人一时无话可说。大雨还在哗哗地下。

板壁前的打杂的（近景）。打杂的从板壁上拆下几块木板，从左边走出画面。

打杂的、卖柴的和行脚僧（全景）。卖柴的忽然走近打杂的身旁说："喂，……你听我说吧，……你也告诉我这到底是怎么回事。……我可真闹不清，三个人，一个跟一个都……。"打杂的："怎么样的三个人呢？"卖柴的："我现在要说的，就是这三个人的事。"打杂的："好啦，你也不用着急，……从从容容地慢慢讲吧！……这雨一时半会还停不了呢。"说完，抬头望了望。

摄影机从罗生门屋顶上题有"罗生门"三个字的那块匾（近景）向下摇到屋檐下的这三个人（俯拍·大远景）

卖柴的（特写）。卖柴的抑制住亢奋，一句一句地说起来："三天前，……我上山里去砍柴……"

文字分镜头虽然是文字描述，但是它应当富于造型表现力和鲜明的动作性，是形象的画面感和声音元素的有机结合，在时空转换中体现蒙太奇效果。

动画文字分镜头就是动画导演将文学剧本撰写成一系列动画镜头的文字化剧本，它一般包括镜头序号、镜头景别、时间长度、主要内容、角色对白、声音声效以及其他处理等，有时会以表格的形式出现，如表2-1所示。如图2-14～图2-18所示是动画电影《飞屋环球记》的分镜头。

表2-1　动画分镜头的文字化剧本

镜号	景别	时长	内容	对白	音乐音效	处理
1	特写	1	教堂里 老式照相机的闪光灯		"咔嚓" 欢快的背景音乐	
2	近景—中景	5	镜头由卡尔近景拉至卡尔和艾莉中景，艾莉兴奋地亲吻卡尔		欢快的背景音乐	拉镜头
3	全景	2	艾莉向画面左边的家人挥手打招呼		欢快的背景音乐	
4	大全景	2	艾莉的家人人数众多而且异常高兴、兴奋，甚至放枪以表示庆祝		众人欢呼声夹杂枪声 欢快的背景音乐	

镜号	景别	时长	内容	对白	音乐音效	处理
5	全景	2	卡尔向画面右边的家人也挥手打招呼		欢快的背景音乐	
6	大全景	2	卡尔的家人人数稀少而且很淡定地拍手以示祝贺，与艾莉的家人在人数和情绪上形成对比，表现喜剧效果		奚落的鼓掌声 欢快的背景音乐	
7	远景	3	小破屋外 卡尔抱着艾莉来到儿时他们玩耍的小破屋外，前面红色的出售牌子已被挡住，显示屋子已被出售		欢快的背景音乐	
8	近景	2	小破屋内 艾莉穿着婚纱就开始锯木头改造小屋		锯木声 欢快的背景音乐	
9	全景	3	艾莉在镜头前锯木头，卡尔在镜头后钉墙		锯木声和钉墙声 欢快的背景音乐	
10	全景	4	改造好的小木屋内 艾莉和卡尔一起将对方的沙发推到位		欢快的背景音乐逐渐变得缓慢而温馨	
11	近景—中景	5	小木屋外 艾莉用彩笔在信箱上写上俩人的名字，卡尔不小心把手印印了上去，艾莉开心地印上了自己的手印		温馨的背景音乐	拉镜头
12	特写转全景	3	画纸上彩色的小屋转到真正的小木屋		温馨的背景音乐	
13	远景	2	野外小上坡 艾莉在小山坡上招呼卡尔		温馨的背景音乐	
14	中景	2	艾莉和卡尔躺在草地上，看着云，艾莉边说边做着手势		温馨的背景音乐	俯拍
15	远景	2	云朵被想象成各种动物形象		温馨的背景音乐	仰拍
16	近景	3	艾莉继续给卡尔讲述自己的想象		温馨的背景音乐	俯拍
17	全景	2	动物园门口 近景是动物园大门上的标识背景是卡尔的气球车		温馨的背景音乐	俯拍
18	全景	3	动物园内 艾莉穿着动物园管理员的服装，胳膊上有一只鹦鹉，卡尔高兴地看着她，旁边是他的气球车		温馨的背景音乐	
19	全景	3	小木屋内 艾莉和卡尔在家里坐在各自的沙发上看着书，手牵着手		温馨的背景音乐	

续表

镜号	景别	时长	内容	对白	音乐音效	处理
20	中景	3	在野外草地上 艾莉和卡尔躺在草地上，艾莉讲述着自己的想象		温馨的背景音乐	俯拍
21	远景	2	云被想象成小飞象		温馨的背景音乐	仰拍
22	中景	2	卡尔向艾莉讲述自己的梦想		温馨的背景音乐	俯拍
23	远景	2	云被想象成婴儿		温馨的背景音乐	仰拍
24	近景	2	艾莉与卡尔讲述自己的梦想		温馨的背景音乐	俯拍
25	远景	2	天空上所有的云都变成了婴儿		温馨的背景音乐	仰拍
26	特写	2	卡尔听着艾莉的愿望，非常兴奋		温馨的背景音乐	俯拍

图2-14　动画电影《飞屋环球记》1

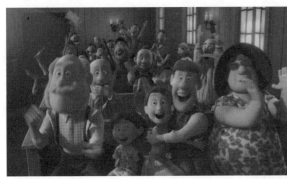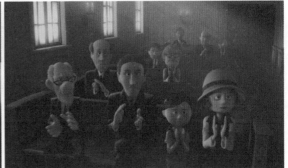

图2-15　动画电影《飞屋环球记》2

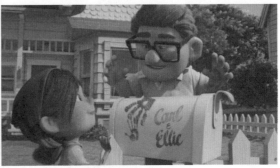

图2-16　动画电影《飞屋环球记》3

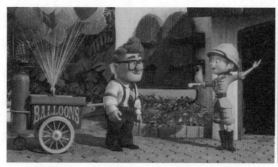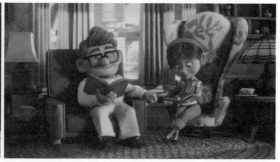

图2-17　动画电影《飞屋环球记》4

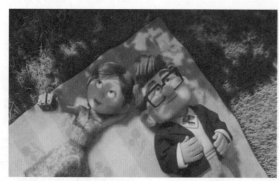

图2-18　动画电影《飞屋环球记》5

2.1.3　角色设计

在完成了文字分镜头脚本的撰写之后，就应该进行动画中的角色设计。在一部动画片中一般会有主要角色、次要角色及其他角色，角色可能是人物，也可能是动物、植物或其他拟人化、现实中并不存在的角色，这些都需要动画创作者们在动画分镜头绘制之前设计出来。角色设计也称角色造型设计，不仅仅是将动画片中的角色造型设计出来，更应该是将角色的内心世界通过外在形象、表情、动作表现出来，如图2-19～图2-21所示。

图2-19　动画导演们在进行角色体验

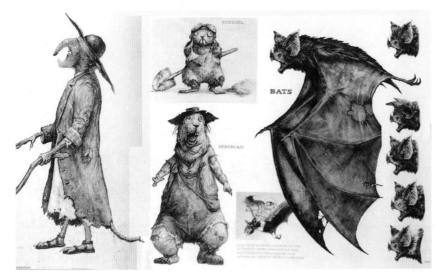

图2-20　动画片《兰戈》中的角色设计

图2-21　动画片《兰戈》的导演们进行角色设计阐述

　　当然，动画的角色设计也有一定的式样，例如动画中角色群的身高比例，动画角色的各面视图至少应该有正面、侧面、背面、正侧面、背侧面视图，主要角色的表情图，主要角色的动作姿势图，如图2-22～图2-28所示。

高个男

何神仙（便衣版）

何神仙（道衣版）

矮个男

胖婶

图2-22　动画片《马小跳》中的角色群身高比例图

图2-23　角色各面视图设计

图2-24　动画片《马小跳》中主角马小跳的多面视图

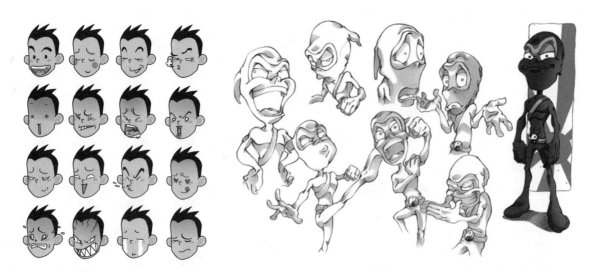

图2-25　动画片《马小跳》中马小跳的各种表情图　　　　图2-26　角色动作姿势图1

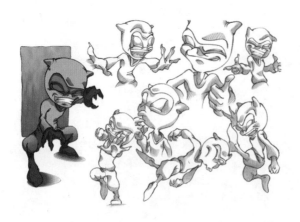

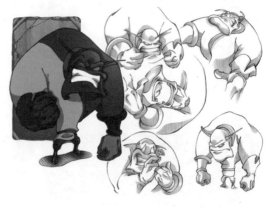

图2-27　角色动作姿势图2　　　　　　　　　　　　图2-28　角色动作姿势图3

2.1.4 场景设计

在动画片的画面中，也许会没有角色出现，但必须有场景去充实画面，交代空间。场景设计是展开动画片剧情单元场次的特定空间环境，也是动画美术设计中的基本内容之一，它包括环境、建筑、道具等。动画的场景设计不仅体现了动画片的艺术风格，而且决定了角色的运动路线、角色之间的位置关系、轴线关系及机位、景别等，后面会详细介绍，如图2-29～图2-35所示。

图2-29 电影《金陵十三钗》的场景设计1

图2-30 电影《金陵十三钗》的场景设计2

图2-31 电影《狄仁杰之通天帝国》的场景设计1

图2-32 电影《狄仁杰之通天帝国》的场景设计2

图2-33 电影《骇客帝国》的场景设计

图2-34 电影《骇客帝国》的飞船设计 图2-35 电影《骇客帝国》的场景设计

2.1.5 前期配音

动画配音可以分为前期配音和后期配音两种方式，前期配音就是指在动画片制作之前，配音演员根据剧本充分发挥想象力先进行对白等声音录制，动画设计师们再根据录制好的声音进行动画角色表情动作的创作，美国动画片一般采取这种制作流程。后期配音就是指在动画片全部制作完成以后，再由配音演员根据对白帧数进行配音，中国和日本制作动画片一般采取后期配音。

前期配音比后期配音具有较大的创作优势：首先前期配音的配音演员可以充分发挥想象力和创作精神给角色配音，充分赋予角色性格与情感，而不必像后期配音那样为画面帧数所拖累；其次，动画设计可以根据前期配音与配乐的节拍与旋律来设计动画画面，真正做到声画同步。

 ## 2.2 动画分镜头的艺术风格与审美

2.2.1 动画分镜头的艺术风格

虽然动画分镜头不是真正的动画片，一般会呈现草图的式样，但是动画分镜头也应体现动画的艺术风格。动画的艺术风格分为写实类、写意类和抽象类。

1. 写实类风格

写实类风格是指在美术设计中角色造型和景物设计都比较接近现实生活中的人和物以及环境景色。写实类风格动画虽然经过某些艺术的加工、处理和夸张，但总体视觉效果是比较忠实于塑造对象原型的，且造型风格比较严谨，通常表现题材较为严肃或者营造真实生活氛围的动画故事，如图2-36～图2-38所示。

图2-36 写实类风格动画片《人猿泰山》

图2-37　写实类风格动画片《灌篮高手》

图2-38　写实类风格动画片《美丽物语》

2. 写意类风格

写意类风格主要表现为动画形象夸张幅度比较大，通常是将塑造对象作强化的夸张处理，比如角色头部比例被扩大、结构被简化、整体被儿童化，又被称为"Q版"。如《机器猫》在动画制作中，写实风格与写意风格常常被同时运用，比如角色写实、景物写意，或者角色写意、景物写实，如图2-39～图2-41所示。

图2-39　写意类风格动画片《机器猫》

图2-40　写意类风格动画片《怪物史莱克》

图2-41　写意类风格动画片《飞屋环球记》

3. 抽象类风格

抽象类风格在景物设计中，常以极简单的符号、色块和点线面的结合来衬托和突出镜头中的主题——人物和角色；在动作设计上，常常表现得极为夸张，完全不符合物理学原理和自然规律，如图2-42所示。

图2-42　抽象类风格动画片《蒙娜丽莎走下楼梯》

2.2.2 动画的审美特征

什么是美？美的内涵就是人或事物的一种特质集合，这种特质使人感官愉悦和精神奋发。动画审美具有以下特征：

（1）变形性审美。动画艺术恰到好处的变形之美，和由此引发的审美愉悦感知是人们观赏动画的主要心理需求。

（2）梦幻性审美。梦是人的未曾实现的欲望发泄，是人潜意识的形象的浮现，而动画是创造梦幻神话的王国，人的心灵得到寄托和抚慰，人类生理、心理才趋于成长的健康。

（3）技术性审美。动画是一种运用现代科学技术活动起来的造型艺术，技术性是动画艺术最重要的特征之一，因而也成了人们特殊的动画审美焦点。

（4）异质同构性审美。就是指观众在观赏动画的过程中，往往习惯性地将动画中的角色、动作、场景同现实中的某种事件、人类灵魂深处的某种思想、理念、情感相联系。

2.2.3 中外动画审美与创作风格

1. 美国动画

"一切都始于一只老鼠"的动物美学造就了整个迪斯尼王国的辉煌，在迪斯尼动画创造早期，动物明星占据了重要分量：栩栩如生的景物，歌咏生命的奇迹，精彩绝伦的不朽故事以及永难忘怀的动物角色。动画是创造梦幻的王国，但也绝不脱离现实世界，尤其是在人物造型的审美元素上，美国动画始终紧跟着时代的时尚潮流。科学进步是美国发展的原动力，因此美国人始终怀有深深的技术万能情节，在动画中演变为不惜巨额投入，充分利用高科技打造经典大片，如图2-43和图2-44所示。

图2-43　美国动画片经典形象米老鼠

图2-44　美国动画片经典形象变形金刚

2. 日本动画

日本动画是以"机器人"、"美少女"为号召，追求一种唯美主义，不仅背景画的细腻逼真，深度感和层次感很好，而且将男女角色都描绘得极为标致靓丽，形成特色鲜明的带有唯美化和模式

化的日本动画人物造型。动画编排与制作走电影路线的创作思路,充分调动电影语言,全方位变更镜头角度,加快场面切换速度,频繁移动背景,增添示意线,强化光影效果和音响效果,以此造成对观众视觉神经的猛烈打击。日本动画将民俗文化和民族性格渗透在作品的一点一滴之中,使之与动画的表现形式完美地融合,从而形成了自身独特的表现风格。日本动画家更多关注的是动画人物的内心,而非其外表,手冢治虫开发了一整套制作流程,最大限度地节省了制作成本。日本动画"半Q版"造型风格很讨巧,适用故事题材范围大、角色表现弹性更大,如图2-45~图2-47所示。

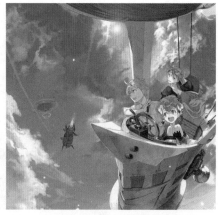

图2-45 日本动画片《彼时花名未闻》

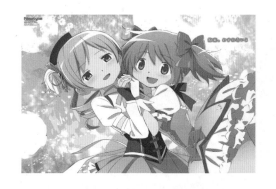

图2-46 日本动画片《魔法少女小圆》

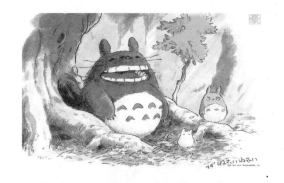

图2-47 日本动画片《龙猫的分镜头》

3. 中国动画

1957年中国动画元老特伟提出动画要走"中国民族之路,敲喜剧风格之门"的创作理念。中国的动画形象植根于中国神话、童话、民间传说和文学作品中,全然土生土长,而且形式的不拘一格是中国动画最突出的艺术特点之一,如《小蝌蚪找妈妈》是齐白石的画意,《牧笛》取李可染的笔法,《大闹天宫》主角孙悟空广泛吸收了民间木刻、剪纸、京剧艺术装饰风格及古人绘画。中国动画特有的具有中国特色的喜剧化,如剪纸片《抬驴》是来自民间的幽默、《三个和尚》则是民俗风情的夸张,《骄傲的将军》融入了民族音乐等。中国动画强调思想性,重视以健康的内容引导观众,是中国动画突出的优良传统,如图2-48~图2-53所示。

图2-48 中国水墨动画片《小蝌蚪找妈妈》

图2-49 中国水墨动画片《牧笛》

图2-50　中国经典动画片《大闹天宫》

图2-51　中国剪纸动画片《抬驴》

图2-52　中国经典动画片《三个和尚》

图2-53　中国经典动画片《骄傲的将军》

 ## 2.3　本章小结

在动画分镜头创作之前还有许多重要的工作要完成，本章就是讲述动画分镜头的前期工作以及艺术风格和审美。通过本章的学习可以使读者了解到导演阐述的内容、文字分镜头格式及如何撰写、动画角色如何塑造以及动画场景设计的作用、前期配音的优势、动画分镜头的艺术风格、动画的审美特征、中外动画审美与创作风格的特点等内容，为画好动画分镜头起了一个很好的开端。

第3章 动画分镜头画面设计

本章主要内容（主要知识点）：

● 动画分镜头画面的概念与特点

● 镜头景别的区别与应用

● 镜头角度的概念与使用

● 镜头焦距的作用

● 推、拉、摇、移等运动镜头的使用

● 镜头速度的概念

● 动画分镜头画面构图的要素与方式

● 画面光线的分类与作用

● 画面色彩的特性与功能

　　动画分镜头设计首先就是镜头画面设计，包括镜头画面的内容、画面构图、画面中的光线与色彩等内容。本章首先介绍动画分镜头画面的概念及其特点，然后介绍镜头画面的主要内容，包括镜头景别、镜头角度、镜头焦距、镜头运动和镜头速度，最后介绍镜头画面设计，包括画面的构图、画面中的光线和色彩。

3.1　动画分镜头画面的概念

　　由于动画制作的特殊性，动画分镜头画面与最终在银幕上呈现的动画画面相差无几，因此动画分镜头画面应该展示画面与摄影机的关系，如景别、角度、焦距、运动等；还要有画面构图、色彩设计及光线运用等。

　　动画片无论长短都是由一个个镜头画面组成，动画镜头是动画构成的基本单位，所以在弄清楚什么是动画镜头之前，首先应该明确镜头的概念。什么是镜头？我们都用过照相机拍过照片或者用摄像机录过影像，这时的镜头就是指照相机或摄像机上的一个部件，通过它进行光学成像，所以也

称为光学镜头。光学镜头有标准镜头、广角镜头及长焦镜头之分，如图3-1所示。

作为动画专业术语的"镜头"、"镜头画面"最早出现在电影中，这里的"镜头"与上面提到的光学镜头是不一样的，而是指构成影视作品的最基本的单位，它通常是指摄影机从开机拍摄到关机停止，所有摄录下来的一段连续画面。这一段画面有时很短，只有几秒钟，甚至几帧；有时很长，长达几十秒钟、几分钟，甚或十几分钟。但是，无论这段连续的画面是短还是长，我们都把它看作是一个镜头，如图3-2所示。

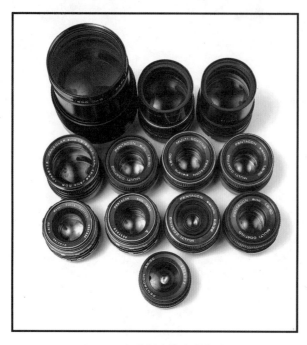

图3-1　各种制式的光学镜头　　　　　图3-2　电影《艺术家》中一个长约45秒的
　　　　　　　　　　　　　　　　　　　　　　长镜头，展现了两位主角精彩优美的舞姿

因为动画艺术是从电影艺术中发展而来的，所以，在动画艺术中"镜头"、"镜头画面"的概念基本等同于电影艺术中的专业术语。但是，动画艺术又具有特殊性，其制作方法和表现方式有别于电影，如在传统二维手绘动画和定格动画中，人们使用照相机或摄影机将绘制好的图画或摆置好的模型一张张地拍摄下来，然后再进行后期处理，这区别于电影中摄影机镜头拍摄实际的人物和景物，如图3-3所示。

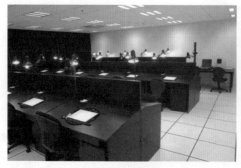

图3-3　左面是二维手绘动画工作室，右边是定格动画工作台

在三维动画中，动画不是通过摄影机实际拍摄出来的，而是通过三维虚拟技术创造出来的，所以，摄影机在制作过程中是虚拟的，并没用实际存在，如图3-4所示。

图3-4　三维动画软件Maya中的虚拟镜头

在动画制作的过程中，"动画镜头"、"动画镜头画面"始终存在于动画导演的脑海中，通过分镜头脚本、绘画和三维虚拟技术形象地表现出来，如图3-5所示。

图3-5　分镜头脚本

 ## 3.2　动画镜头的内容

3.2.1　镜头景别

镜头景别就是指画面中所显示的范围、内容、主要角色相对的大小位置等。摄取不同的景别可以通过改变摄影机的位置（如向前推或者向后拉）来取得，也可以通过摄影机的光学镜头焦距的改变来获得。

我们根据景别内主要角色位置的不同，可以将景别分为远景、全景、中景、近景和特写五种类别。远景一般表现比较广阔的场景，也许不出现主角；全景表现主角全身及其所处的环境；中景主要表现主角膝盖以上的部位；近景一般表现主角腰部以上的部位；特写主要表现主角肩部以上的头部，如图3-6所示。

不同的景别具有不同的作用，下面举例进行说明。

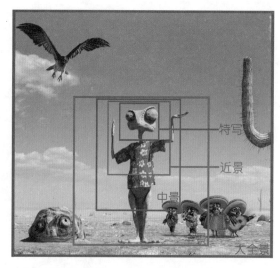

图3-6　不同景别示意图

1. 远景镜头

远景镜头又称大全景，就是指摄影机远距离拍摄的景物，中间或许有主体，但是很渺小。远景镜头主要表现宏大的场面，烘托气氛，交代事件发生的地点、环境等，加强真实的感觉，使观众信以为真，很快地进入戏里。远景镜头一般用于影片的开始或者结尾，也可以是一段场景的开头。远景镜头用在开始主要展现场面的宏大，烘托主旋律；远景镜头用在结尾，可以给观众一种戏剧虽然结束，但是仍然意犹未尽的感觉；远景

图3-7　动画电影《兰戈》的远景镜头，
兰戈陷入荒无人烟的戈壁中

镜头用在段落的开头，主要交代事件发生的地点环境以及时间，如图3-7～图3-9所示。

图3-8　动画电影《兰戈》的远景镜头，
预示故事将在黄沙镇中发生

图3-9　动画电影《蓝精灵》的远景镜头，
展现了整个蓝精灵村

2. 全景镜头

全景镜头的取景范围主要是主角（人物）全身或物体的全部及其周围的环境。全景镜头主要表现主角与环境的关系以及两个或更多角色之间的相互关系。与远景镜头主要表现大场面相比，全景镜头更能展示角色的动作，通过肢体语言揭示角色性格，全景镜头在展示角色动作的同时，交代了角色所处的环境，空间感在此瞬间建立，如图3-10和图3-11所示。

图3-10 动画电影《蓝精灵》的全景镜头，
展现了角色的性格特征

图3-11 动画电影《蓝精灵》的全景镜头，
交代角色环境

3. 中景镜头

中景镜头框取的是主角（人物）膝盖以上的部位或是物体的大半部分。中景镜头是动画中使用最频繁的景别，因为它最能表现主体的动作，展现角色之间的情感交流。在全景镜头展示了角色之间的位置关系之后，由中景镜头来表现角色间的情感交流，如图3-12所示。

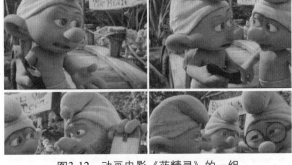

图3-12 动画电影《蓝精灵》的一组
中景镜头，展示了角色之间的交流

4. 近景镜头

近景镜头摄取的是主角（人物）胸部以上的画面或者是物体的某一局部。通过近景镜头，观众很容易看清人物上半身的细微动作和面部表情的变化。与中景镜头相比，近景镜头取景的范围更加缩小了，也就是说背景环境少了，而主体更近了，也更突出了，主角人物的细微动作和面部表情全部展现在观众面前，交流感强烈。当然，近景镜头也可以表现物体的局部细节，如图3-13～图3-15所示。

图3-13 动画电影《蓝精灵》的近景镜头，刻画角色
动作细节与面部表情

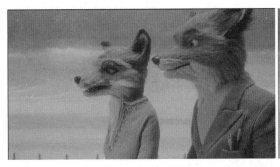
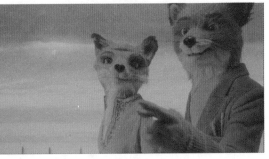

图3-14 动画电影《了不起的狐狸爸爸》的近景镜头，刻画角色动作细节与面部表情

图3-15 动画电影《了不起的狐狸爸爸》的近景镜头，表现局部细节

5. 特写镜头

特写镜头的取景范围是主角（人物）肩部以上主要是头的部位或是物体的局部细节。相比较而言，特写镜头是距离主体视距最近的镜头，它将动画主角的细部动作和面部表情完全展现在观众面前，生动地刻画了性格和内心情感，另外，特写镜头也可以展示物体的关键细部。特写镜头中有一种表现力更强烈的方式，即大特写镜头，它框取的范围更小，如人物的嘴、眼、鼻子或耳朵，但是它能产生更强烈的视觉效果，激发观众的心灵感应，如图3-16～图3-18所示。

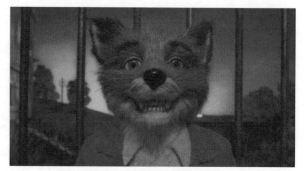

图3-16 动画电影《了不起的狐狸爸爸》的特写镜头，表现了狐狸爸爸的表情特征

图3-17 动画电影《魔发奇缘》的特写镜头，展示了女孩乐佩神奇魔发的局部

图3-18 动画电影《魔发奇缘》的特写镜头，天灯的局部

3.2.2 镜头角度

镜头角度就是指摄影机与被摄主体之间产生的几何角度，包括水平方向的角度和垂直方向的角度。水平角度镜头指在摄影机和被摄主体处于同一个水平面上，根据镜头拍摄方向的不同产生不同的镜头角度，包括有正面角度、侧面角度和背面角度，如图3-19所示。垂直角度镜头是指摄影机与被摄主体不在同一个水平面上，摄影机在垂直方向上高于或者低于主体产生的不同镜头角度，包括

俯视角度、仰视角度，如图3-20所示。

另外还有一种特殊的镜头角度表现方式——倾斜角度镜头，它既不平行也不垂直于水平线，而是呈一定的角度，包括主观角度和客观角度，如图3-21所示。

图3-19　水平角度镜头摄影机位置图　　　　　　图3-20　垂直角度镜头摄影机位置图

图3-21　动画电影《野蛮人罗纳尔》中的倾斜角度镜头画面，预示野蛮人的村庄将被袭击

1. 正面角度镜头

正面角度镜头就是在同一水平面上表现主角人物或物体正面的镜头角度。正面角度拍摄获取的主体形象画面面积较大，横线条平行于边框，显得庄重肃穆、和谐对称，但有些呆板，不适合表现空间的立体感和空间感，如图3-22所示。

图3-22　动画电影《野蛮人罗纳尔》正面角度镜头，呆板滑稽的野蛮人

2. 背面角度镜头

背面角度镜头是指摄影机在被摄主角人物或物体的背面位置拍摄。通过镜头背面角度，观众不仅能看到主体背面轮廓线，更能看见主体所关注的背景画面，体察到主角的心理感受和内心感情，如图3-23所示。

图3-23　动画电影《野蛮人罗纳尔》背面角度镜头

3. 侧面角度镜头

侧面角度镜头可以分为正侧面角度和斜侧面角度两种。正侧面角度镜头是指摄影机在被摄主体的正右面或者正左面，与主体呈90°的位置拍摄。正侧面角度能够充分呈现主体的正侧轮廓线和动作形态，如图3-24所示。

斜侧面角度镜头可以分为前侧面角度和后侧面角度。前侧面角度是指摄影机位置在主体正面

图3-24　动画电影《野蛮人罗纳尔》正侧面角度镜头，
增强了戏剧效果

与正侧面之间的任何位置上；后侧面角度是指摄影机位置处在主体正侧面与背面之间的任何位置。无论是镜头的前侧面角度还是后侧面角度，主体的透视感都很强烈，可以增强动画画面的立体感和空间感，如图3-25和图3-26所示。

图3-25　动画电影《野蛮人罗纳尔》前侧面角度镜头，
增强了画面空间感

图3-26　动画电影《野蛮人罗纳尔》后侧面角度镜头

4. 平视角度镜头

平视角度镜头是指摄影机与被摄主体角色或物体处于相同的高度位置，也就是以观众的正常视点去拍摄。平视角度没有透视角度关系的变化，所以画面显得平等和谐，客观公正，如图3-27所示。

5. 仰视角度镜头

仰视角度镜头是指摄影机低于被摄主体角色或物体，由下而上拍摄所获得的画面。仰

图3-27　动画电影《野蛮人罗纳尔》的平视角度镜头，
没有什么事情要发生

视角度镜头拍摄物体时，由于透视关系，能表现出强烈的空间感，如图3-28所示。仰视角度镜头更多地用于拍摄主体角色，使得主角显得高大威猛，在表现正义角色时，有歌颂赞美之意；而表现反面角色时，突出主角的危险性、威胁感，如图3-29和图3-30所示。

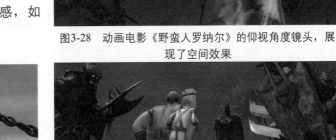

图3-28　动画电影《野蛮人罗纳尔》的仰视角度镜头，展现了空间效果

图3-29　动画电影《野蛮人罗纳尔》的仰视角度镜头，表现角色的力大无比

图3-30　动画电影《野蛮人罗纳尔》的仰视角度镜头，表现罗纳尔和叔叔处于危险之中

6. 俯视角度镜头

俯视角度镜头是指摄影机高于被摄主体角色或物体，自上而下拍摄获得的画面。因透视角度的变化，俯视角度镜头可以拍摄更多的场面景物，产生更广阔宏伟的画面，如图3-31所示。在俯视角度中，画面空间的纵深感强烈，可以表现多个角色的位置关系，推进剧情，如图3-32所示。当俯视角度镜头拍摄主角时，可以使主角显得矮小软弱，进而突出主角处于孤立无援的境地，如图3-33所示。

图3-31　动画电影《野蛮人罗纳尔》的俯视角度镜头，表现了场景纵深

图3-32　动画电影《野蛮人罗纳尔》的俯视角度镜头，交代角色的位置关系

图3-33　动画电影《野蛮人罗纳尔》的俯视角度镜头，展现角色的无辜与无奈

7. 鸟瞰

鸟瞰是俯视角度镜头的极端状态，摄影机完全处于被摄主体角色或物体的上方。鸟瞰镜头一般用于宏大的场景，表现场面的广阔无垠，如图3-34所示。

图3-34　动画电影《野蛮人罗纳尔》的鸟瞰镜头，表现野蛮族的起源

8. 主观角度镜头

主观角度镜头是指摄影机是以主角的视点来拍摄的画面。主观角度镜头真实感强烈，能使观众看到主角眼里的景物，体会到其心理变化，如图3-35所示。

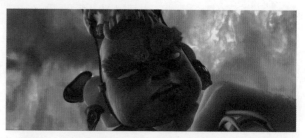

图3-35　动画电影《野蛮人罗纳尔》的主观角度镜头

9. 客观角度镜头

客观角度镜头是指摄影机处于旁观者的位置拍摄，主角或物体在画面中呈倾斜的状态。客观角度镜头可以表现情景的危机与不安全，主角或物体的威胁性，如图3-36所示。

图3-36　动画电影《野蛮人罗纳尔》的客观角度镜头，预示着罗纳尔未来的危险

3.2.3　镜头焦距

接触过摄影、摄像的人都知道焦点是什么。焦点就是平行光通过光学镜片，在光轴上汇成的一点，那么镜头焦距则是指焦点到镜头光学镜片的距离，如图3-37所示。焦距镜头分为固焦镜头和变焦镜头。

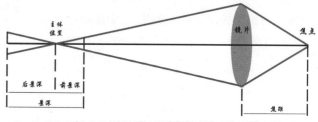

图3-37　镜头焦距

固焦镜头就是焦距固定的镜头，包括标准镜头、广角镜头和长焦（距）镜头。变焦镜头就是指通过一系列光学镜片的组合变换，使焦距发生改变的镜头。

焦距是镜头性能的重要指标，决定着画面景深的大小、范围。景深就是指在聚焦完成后，在主体前后能够清晰成像的物体，它们前后一段的距离。景深小的镜头主体前后环境窄，物体清晰的就少，景深大的镜头主体前后环境深，物体清晰的就多，如图3-38所示。我们通常根据画面要求来选择不同焦距的镜头。在三维动画中，虚拟的摄像机完全可以满足这种需要。在二维动画中，我们也可以依据近大远小，近处清晰、远处模糊的方法来实现。

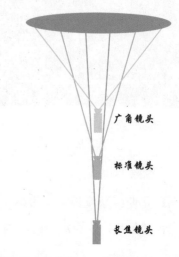

图3-38　标准镜头、广角镜头与长焦镜头

1. 标准镜头

标准镜头的视角比较接近于人眼的视角，视角、焦距和景深较适中。50mm的镜头是最标准的镜头。标准镜头拍摄的画面最接近人眼的感觉，没有夸张变形，使画面看起来自然流畅，如图3-39和图3-40所示。

图3-39　动画电影《兰戈》的标准镜头，
画面自然流畅

图3-40　动画电影《兰戈》的标准镜头，
画面没有变形夸张

2. 广角镜头

广角镜头也就是短焦距镜头，它的焦距较短、视角较大、景深较大，比较适合表现广阔的场面，空间感强烈。35mm以下的镜头被称作广角镜头。广角镜头适合展现宏大的场面，能将更多的周围信息纳入画框，如图3-41所示。广角镜头在拍摄角色时，会产生夸张变形的效果，能使观众产生不同的心理效果，如图3-42所示。

图3-41　动画电影《兰戈》的广角镜
头，展现广阔的空间

图3-42　动画电影《兰戈》的广角镜
头，产生夸张变形的效果

3. 长焦距镜头

长焦距镜头的焦距较长、视角较小、景深较小，比较适合于展现和突出主体人物或物体的局部，渲染剧情。我们一般把大于80mm的镜头称作长焦距镜头。长焦距镜头可以虚化周围环境，突出人物或物体的局部，如图3-43所示。长焦镜头可以将远距离的主体拉到近处，产生一定的艺术效果，烘托剧情，如图3-44所示。

图3-43　动画电影《兰戈》的长焦距镜头，突出物体局部

图3-44　动画电影《兰戈》的长焦距镜头，烘托剧情

4. 变焦镜头

变焦镜头就是通过镜头内光学镜片的组合变换来改变焦距，不需要摄影机和被摄主体改变位置，就能实现诸如全景到特写、模拟推拉跟等各种镜头变化，所以被人们广泛地应用。但是变焦镜头和固焦镜头在推拉等镜头的画面实际效果上还是有一定区别的，变焦镜头由于是摄影机和主体位置都不改变，只是改变光学镜片，所以获得的画面没有透视关系，只是简单地放大或缩小；而固焦镜头由于摄影机位置的改变，镜头焦点也随之改变，从而影响到焦距内景物的改变，使画面显得更真实，如图3-45和图3-46所示。

图3-45　动画电影《冰河世纪3》中的变焦镜头，没有透视变化

图3-46　动画电影《冰河世纪3》中的固焦镜头，有透视关系的变化，画面逼真

3.2.4　镜头运动

在动画中，镜头运动分为固定镜头和运动镜头。固定镜头是指摄影机位置不动、镜头焦距固定不变的情况下摄取的画面。运动镜头是指摄影机位置改变和（或）镜头焦距变化拍摄的画面。运动镜头可以分为推镜头、拉镜头、摇镜头、移镜头、跟镜头、旋转镜头等。

1. 推镜头

推镜头是指镜头画面由大变小，被摄主体逐渐变大的镜头。获得推镜头可以通过两种方法：一种是摄影机位置不动，通过改变镜头焦距来获得；另一种是镜头焦距不变，推动摄影机向主体运动。但无论何种方法，结果都是主体被逐渐放大、最后被突出。推镜头可以用来转换场景；也可以通过镜头运动，突出主体角色或物体，加强戏剧效果，如图3-47所示。

图3-47　动画电影《兰戈》的推镜头，突出主角，加强戏剧效果

2. 拉镜头

拉镜头的镜头画面范围由小变大，被摄主体逐渐被变小。拉镜头也有两种方式：一种是摄影机位置不动，通过改变镜头焦距，使画面由小变大；另一种是镜头焦距不变，将摄影机向后拉，远离主体。通过这两种方法，主体被逐渐缩小，最后被弱化。拉镜头可以通过镜头运动，展现主体角色与周围环境的相互关系，表现画面的空间感；通过拉镜头也可以转换主体；拉镜头还可以控制影片的节奏；有时拉镜头也可以作为段落或影片的结尾，如图3-48和图3-49所示。

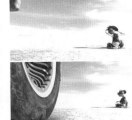
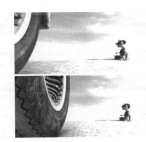

图3-48　动画电影《兰戈》的拉镜头，展示主角更多的细节　　　　图3-49　动画电影《兰戈》的拉镜头，转换主体

3. 摇镜头

摇镜头是指摄影机位置不动，通过改变镜头的拍摄方向，如水平、垂直、倾斜等角度获得的镜头画面。摇镜头在动画中运用灵活，表现力很强。通过摇镜头，可以展示广阔的环境空间，打破了画框的约束。除此之外，通过摇镜头还可以改变画面的主体角色、展现主体运动、展现角色的主观视线等，如图3-50和图3-51所示。

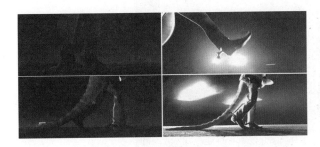

图3-50　动画电影《兰戈》的摇镜头，展现主体动作　　　　图3-51　动画电影《兰戈》的摇镜头，打破画框的约束

4. 移镜头

移镜头是指摄影机按照一定的轨迹运动获得的画面，被摄主体可以是静止的，也可以是运动着的。移镜头根据移动方向的不同，可以分为横移镜头、竖移镜头、斜移镜头、前移镜头、后移镜头等不同方式。移镜头的运用使拍摄效果显得更加客观真实，令观众仿佛身临其境，就像用自己的眼睛去观察主体一样。由于移镜头是靠摄影机的移动来拍摄，所以无论是被摄主体还是周围环境，都会发生空间变化，所以画面的空间感强烈，同时也能展现空间内物体的更多细节，如图3-52和图3-53所示。

图3-52　动画电影《兰戈》的移镜头，转换主体

图3-53　动画电影《兰戈》的移镜头，展示画面空间

5. 跟镜头

跟镜头就是指摄影机跟随着运动的主体角色或物体进行拍摄，具有保持主体运动连续性和展现动作细节的功能。根据摄影机所处位置的不同，拍摄主体的角度就不一样，跟镜头可以分为前跟镜头、后跟镜头和侧跟镜头。跟镜头可以展现运动着的主体与环境的关系变化，在提供更多环境信息的同时，给观众比较强烈的真实感，犹如身临其境。跟镜头是跟随运动的主体拍摄，景别不变，可以充分展现主体运动的态势和细节。另外跟镜头也可以提供客观描述的态势，客观描述运动主体与环境，如图3-54和图3-55所示。

图3-54　动画电影《蓝精灵》的跟镜头，
展示主体与环境的关系

图3-55　动画电影《兰戈》的跟镜头，表现主体运动

6. 其他镜头

除了上述的推、拉、摇、移、跟等镜头外，运动镜头还有其他诸如旋转镜头、晃动镜头、甩镜头、综合镜头等类别。

（1）旋转镜头就是指摄影机围绕被摄主体旋转拍摄或摄影机位置不动镜头旋转拍摄，如图3-56所示。旋转镜头有时可以作为主观镜头使用。

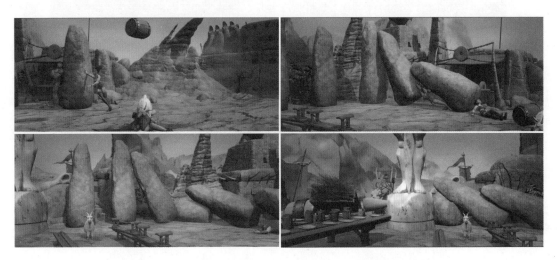

图3-56　动画电影《驯龙高手》的旋转镜头，摄影机旋转拍摄

（2）晃动镜头是指按照一定的设计，摄影机在前后、左右摇摆晃动中进行的拍摄。晃动镜头一般用来模拟颠簸的山路或地动山摇等自然现象，也可以用做表现头晕目眩、精神恍惚、步履蹒跚等的主观镜头，如图3-57所示。

图3-57　动画电影《驯龙高手》的晃动镜头，主观镜头

（3）甩镜头是摇镜头的一种特殊形式，是指镜头画面从一个被摄主体快速摇甩向另外一个被摄主体，中间画面模糊不清，完成主体角色的快速转变，如图3-58所示。

（4）综合镜头就是指将推、拉、摇、移、跟等各种镜头根据剧情需要有机地结合起来，综合运动的镜头组合。

图3-58　动画电影《冰河世纪3》中的甩镜头，从刺猬到羚羊

3.2.5　镜头速度

镜头速度就是指摄影机拍摄运动着的主体角色或物体，然后用快于或者慢于正常播放速度来播放，产生特殊效果。

我们都知道视觉暂留原理，简单来讲就是当人们观察事物时，物体的影像会在视网膜暂留瞬间，从而影响到大脑。根据这一原理，人们发明了电影和电视。但电影和电视的格式是不一样的，电影每秒钟播放24帧画面，电视PAL制式（欧洲、中国和许多国家使用）每秒钟25帧画面，NSTC制式（主要在美国和日本使用）每秒钟约30帧画面。

镜头速度根据画面的播放速度可以分为快速镜头和慢速镜头。

1. 快速镜头

快速镜头是指画面播放速度快于正常拍摄速度。快速镜头可以使主角有一种夸张的动作形态，产生喜剧效果。快速镜头还可以压缩时空，充分展现时空变换，如图3-59所示。

图3-59　动画电影《兰戈》中的快速镜头，产生喜剧效果

2. 慢速镜头

慢速镜头是指画面播放速度慢于正常拍摄速度。慢速镜头可以延长时间，延缓快速发生的动作诸如比赛最后冲刺等。慢速镜头可以减慢主体角色或物体的运动态势，产生特殊的视觉效果，渲染剧情，如图3-60所示。

图3-60 动画电影《兰戈》中的慢速镜头，渲染剧情

 ## 3.3 动画分镜头画面设计

3.3.1 画面构图

我们对画面构图并不陌生，一般应用在绘画、摄影、平面设计等艺术形式中，是指根据创作意图和所追求的艺术效果，在一定的二维画面中，编排和处理所有元素的大小、位置及关系，形成一个整体，从而表达艺术思想。

动画分镜头画面的构图与平面艺术的构图理论上是一样的，但是由于动画艺术的特殊性，动画分镜头的画面构图还具有以下特点：

（1）动画画面是流动的，根据主旨和时间的变化，画面产生相应的变化，而且一直处于动态变化中，因此画面构图处于连续的运动变化之中。

（2）动画所呈现的画面范围是有一定规格的，根据画面的宽高比来确定，不可随意改变。比

如，一般电视规格的宽高比为4：3即1.33：1，高清电视规格的宽高比为16：9即1.78：1，一般电影规格的宽高比为1.85：1，史诗级电影规格的宽高比为2.35：1，如图3-61所示。

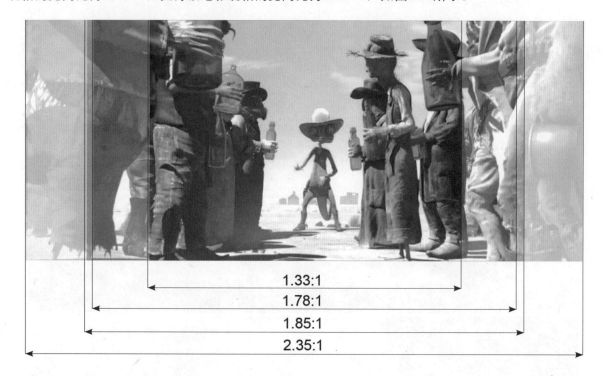

图3-61　动画画面宽高比例比较图

（高度一样，宽度不同显示画面不同，从里往外依次为1.33：1、1.78：1、1.85：1、2.35：1）

（3）由于动画画面是连续变化的，而且画面范围是有规格限定的，因此动画画面的构图具有时间和空间的限定性。如果要在有限的时间和空间里，清楚地表达主旨、表现主体，画面构图就必须注重简洁、明确，突出重点，忽略细节，提高传播质量。

动画的画面构图一般包括主体、陪体、前景与背景等基本元素，根据构图类别可以分为静态构图与动态构图，根据构图方式可以分为封闭构图与开放构图，下面逐一进行介绍。

1. 主体

主体就是动画片所要表现的主要对象，一般为动画角色，它是构成画面的主要部分。通常情况下，主体的位置是在画面的中心，其他景物都被安排在它的周围，有时，根据剧情需要或是追求特殊艺术效果，主体会被安排在画面的边缘，通过焦点、光线、色彩、比重的变化，依然会突出主体。主体可以由单一角色担当，也可以由两个以上的角色构成。主体可以始终保持同一主体，也可以随画面的改变而变更主体。主体可以随着镜头焦点的变化而改变；主体也可以通过镜头的运动而改变；主体还可以随着主体的运动而变化。

主体无论是在画面中心还是在画面边缘，无论是单一角色还是多个角色，无论是始终同一还是依情况改变，它永远是画面表现的重点，首先应当受到观众的关注，所以安排主体必须突出、明确、引人注意，如图3-62～图3-65所示。

图3-62 动画电影《兰戈》中的主体随镜头
焦距的变化而改变

图3-63 动画电影《兰戈》中的主体随镜头移动的
变化而改变

图3-64 动画电影《兰戈》中的主体在画面左侧

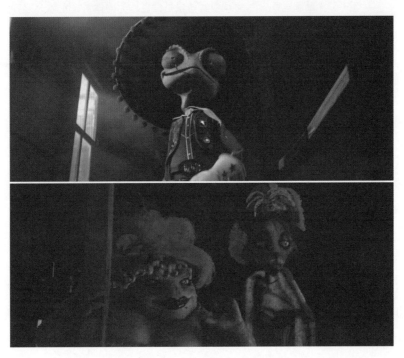

图3-65 动画电影《兰戈》中的主体随着主体运动而变换

2. 陪体

陪体，顾名思义是主体的陪衬，在画面中与主体紧密相连，起到衬托和突出主体的作用。陪体可以是角色也可以是物体，陪体可以作为画面的前景也可以是画面的背景。总之，陪体无论如何不可以抢夺主体视觉中心点的位置，不可喧宾夺主，如图3-66所示。

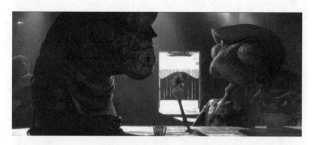

图3-66　动画电影《兰戈》中的陪体在主体左边

3. 前景

前景是指主体前面的景物或角色，一般位于画面中最靠近镜头、离观众最近的位置。前景是景物时，可以交代环境、烘托气氛；前景是角色时，可以作为陪体衬托主体；前景是主体时，可以更加突出主体、展示细节；运用前景，可以表现画面的空间感，增加纵深和画面层次，逼真写实，烘托气氛，如图3-67和图3-68所示。

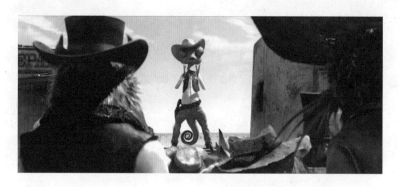

图3-67　动画电影《兰戈》中的前景是角色作为陪体衬托主体

图3-68　动画电影《兰戈》中运用前景增加画面纵深感与空间层次

4. 背景

背景是位于主体之后，离镜头和观众最远的景物。背景可以交代主体所处的环境，帮助观众理解场面。背景根据艺术效果及光线、色彩的作用，可以定位画面调子，烘托画面气氛。背景可以是静态的，也可以是动态的。背景的主要功能是采用色彩变化、影调深浅、虚实对比、动静变化来突出、烘托主体，并与之相联系，如图3-69和图3-70所示。

图3-69　动画电影《兰戈》中的背景用来交代环境

图3-70　动画电影《兰戈》中的背景运用影调来烘托气氛

5. 静态构图

　　静态构图是指摄影机与被摄对象之间静止没有变化，镜头内画面构图固定不变。静态构图中角色没有位移、周围环境没有变化、镜头不产生运动，所有一切处于相对静止的状态，犹如一幅绘画作品。

　　静态构图按照画面主体位置的不同可以分为中心构图、黄金分割构图、九宫格构图；按照线条进行构图可以分为水平线构图、垂直线构图、斜线构图和曲线构图等；按照几何形状进行构图可以分为三角形构图、圆形构图、方形构图等。

　　（1）中心构图：是指主体位于画面中心位置，主体突出，画面稳定，但略显呆板，如图3-71所示。

图3-71　动画电影《兰戈》中的中心构图，画面稳定却显呆板

（2）黄金分割构图：是依据黄金分割定律进行的构图方式。黄金分割定律是古希腊人总结出来的、应用于建筑和艺术领域的几何公式，一条直线被分割成不同的两个部分，使其中较长的一部分与全长之比等于另一部分与这部分之比，既AB/AC=BC/AB，比率为0.618，分割点即为黄金分割点。应用于动画画面中，我们可以将画面水平分为三等份或垂直分为三等份，将主体置于任意三分之一处，既黄金分割点处，形成构图，如图3-72和图3-73所示。

图3-72　黄金分割定律，B点即为黄金分割点

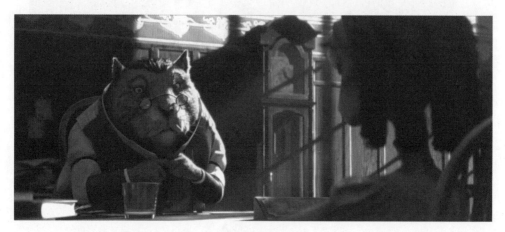

图3-73　动画电影《兰戈》中的黄金分割构图，主角位于左边三分之一处

（3）九宫格：是我国书法史上临帖写仿的一种界格，又叫"九方格"，按这种方法进行的构图方式，就是九宫格构图。九宫格是在纸上画出若干大方框，再于每个方框内分出9个小方格，以便对照法帖范字的笔画部位进行练字。在动画画面中，我们将画面平均分成9块，4条分割线形成4个交叉点，主体放置于任意一点，形成构图，如图3-74～图3-76所示。

图3-74　九宫格字帖

图3-75　以宽高比1.33∶1的动画画面九宫格构图示意，4个红点即为主体位置

（4）水平线构图：是指依据视平线在画面中所处的位置进行构图的方式。水平线在画面下方的

构图可以在交代角色所处环境的同时，展现平坦、开阔的空间。水平线在画面上方的构图可以增加画面深度，具有宏观效果，如图3-77所示。

图3-76 动画电影《兰戈》中的画面主体
以九宫格方式构图

图3-77 动画电影《兰戈》中的水平线在画面下方，
增强画面纵深感

（5）垂直线构图：是指将视觉元素垂直于画面形成的构图方式。垂直线构图主要运用于特殊的戏剧效果，形成独特性，如图3-78所示。

（6）斜线构图：是指视觉元素在画面中是以斜线的方式呈现的构图方式。斜线构图一般应用于运动中的角色或物体，突出速度感；斜线构图也可以突出角色的威胁性、危险程度，如图3-79所示。

图3-78 动画电影《兰戈》中的垂直线构图，
增强戏剧效果

图3-79 动画电影《兰戈》中的斜线构图突出速
度感与危险性

（7）曲线构图：是指视觉元素在画面中是以曲线的方式呈现的构图方式。曲线构图在动画片中比较常见，由于具有优美、流畅的线条，一般应用起来不显得僵硬、呆板；曲线构图也可以表现主体元素的运动，如图3-80所示。

图3-80 动画电影《穿靴子的猫》中的曲线构图展现主体运动

（8）三角形构图：是指视觉元素在画面中位于三个视觉中心位置，形成一个三角形的构图方式。三角形构图可以应用于自然景物，也可以将三个角色安排在三个视觉中心，形成一个稳定的三角形，是最常见的构图方式。正三角形构图给人一种安全、稳定的感受；倒三角形构图缺乏稳定性，突出戏剧效果，如图3-81所示。

图3-81　动画电影《穿靴子的猫》中的三角形构图

（9）方形构图：是指视觉元素在画面中呈现方形的构图方式。方形构图给人一种稳定的视觉感受；方形构图运用于门、窗等，框出主体，展现环境，如图3-82所示。

图3-82　动画电影《穿靴子的猫》中的方形构图显示稳定的关系

（10）圆形构图：是指视觉元素在画面中形成圆形的构图方式。圆形构图能突出主体，增强戏剧效果；圆形构图给人一种饱满、充实、和谐的感觉，如图3-83所示。

图3-83　动画电影《穿靴子的猫》中的圆形构图增强戏剧效果

6. 动态构图

动态构图与静态构图相反，摄像机和被摄对象都会产生变化，画面构图也会相应地发生动态变化，根据其不同的变化，动态构图共有三种形式：一是被摄角色运动构成的动态构图；二是摄像机运动构成的动态构图；三是被摄角色和摄影机同时运动构成的动态构图。

（1）被摄角色运动构成的动态构图：是指被摄角色在镜头内发生位置变化，而虚拟摄影机不产生变化的构图方式。被摄角色可以在画面中左右移动；被摄对象也可以在画面中由里向外运动，如图3-84所示。

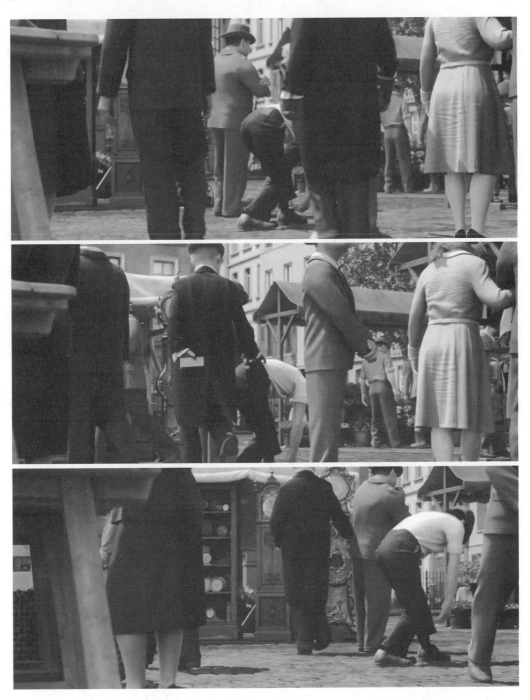

图3-84　动画电影《丁丁历险记》中的被摄主体运动构成的动态构图

（2）摄影机运动构成的动态构图：是指虚拟摄影机做推、拉、摇、移、变焦等运动变化，而被摄角色不产生位置移动的构图方式，如图3-85所示。

图3-85　动画电影《丁丁历险记》中的摄影机运动、被摄主体不动构成的动态构图

（3）被摄对象和虚拟摄影机同时运动构成的动态构图：一般用于跟镜头中，由于这种构图以追求运动过程为目的，所以比较复杂多变，过程中构图可以不够完善，但是在运动开始和结束两个关键点构图应该合理完美。如图3-86所示。

图3-86（一）　动画电影《穿靴子的猫》中的摄影机与被摄主体同时运动

图3-86（二）　动画电影《穿靴子的猫》中的摄影机与被摄主体同时运动

　　运动性是动画片的一大特性，而动态构图是动画片运动性的重要组成。动态构图有以下几个特点：一是动态构图以追求运动过程为目的。二是在动态构图中被摄角色和摄影机都可以发生运动，通过在运动中产生的变化体现动画片的特性。三是动态构图在运动中展现过程，积累视觉形象。四是动态构图中主体可以发生变化。

7. 封闭构图

　　封闭构图的构图方式类似于艺术绘画，画面内的所有视觉元素被精心安排，形式感强，追求平衡、完美，如图3-87所示。

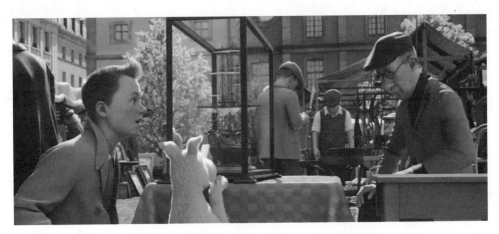

图3-87　动画电影《丁丁历险记》中的封闭构图

8. 开放构图

开放构图不同于封闭构图单纯追求画面内的平衡与完美，而是通过视觉积累达到画面内与画面外的和谐统一。开放构图画面内的视觉元素往往是整体的一部分，开放构图可以展现连续的空间，如图3-88所示。

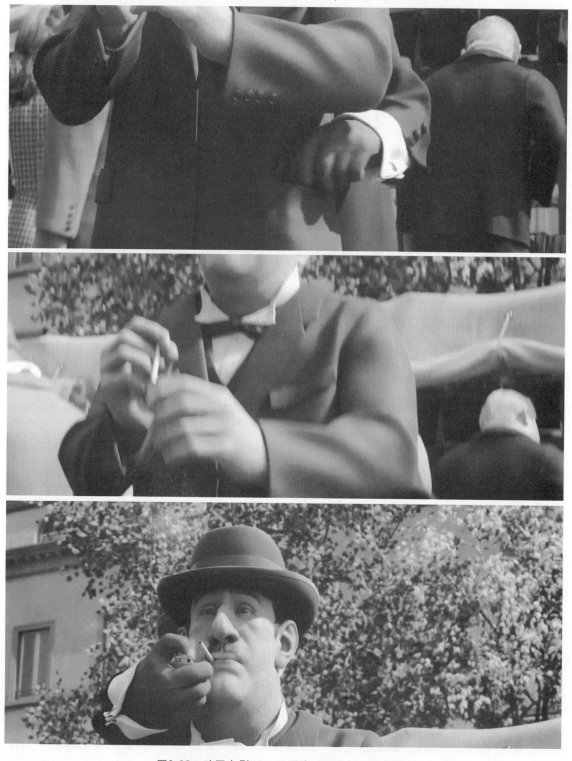

图3-88　动画电影《丁丁历险记》中的开放构图

3.3.2　光线运用

光线是光传播的直线，是在实际中不可能得到的一条直线，没有光线就没有色彩。在动画中，光线是动画画面的造型语言，可以表现角色形象，营造环境氛围，体现动画片风格。

光线根据明亮强度可以分为亮调和暗调，根据光线调子可以分为硬调和软调，根据光源位置和照射角度可以分为顺光、正侧光、侧光、侧逆光、逆光及顶光、平行光、脚光等，根据光线性质可以分为直射光和散射光，根据光线类型可以分为主光、辅助光、背景光、轮廓光等，下面逐一进行介绍。

1. 亮调与暗调

根据画面光线总体的明亮程度可以把画面光线分为亮调和暗调，亮调给人明亮、阳光、积极向上的感觉，暗调则给人以阴暗、压抑、危险的感受，如图3-89所示。

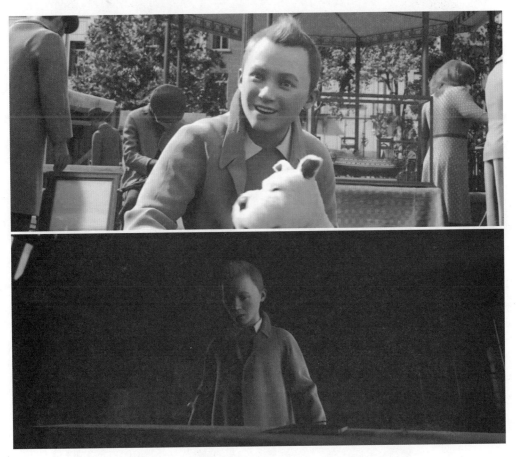

图3-89　动画电影《丁丁历险记》中的亮调与暗调

2. 硬调与软调

根据画面光线亮部与暗部的对比程度可以把画面光线分为硬调和软调，硬调是指光线明暗对比强，给人一种突兀、反差强烈的感觉，软调是指画面光线明暗差异较弱，使人感觉柔软、温和，如图3-90所示。

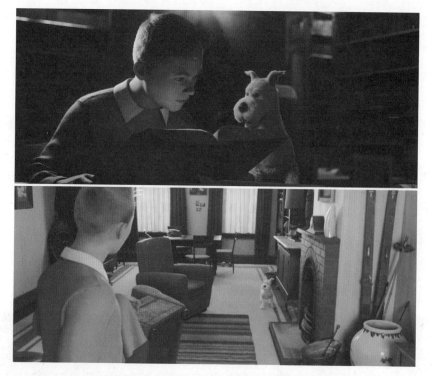

图3-90 动画电影《丁丁历险记》中的硬调与软调

3.　顺光、正侧光、侧光、侧逆光、逆光

　　根据光线的光源水平位置的不同，可以把光线分为顺光、正侧光、侧光、侧逆光和逆光，统称为平行光，如图3-91所示。

　　（1）顺光：也叫正面光，是指从被摄角色正面进行照明的光线，并与摄影机方向一致。顺光比较适合表现主体的正面细节，但由于暗部较少，缺乏对比，立体感不强，缺少层次感和质感，如图3-92所示。

图3-91　水平光源位置图

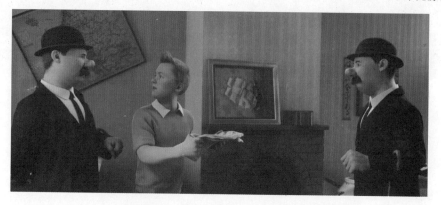

图3-92　动画电影《丁丁历险记》中的顺光，暗部较少

（2）正侧光：是指位于被摄角色前侧，与摄影机呈45°角位置光源照射的光线，正侧光可以产生比较丰富的明暗调子，立体感和层次感强，比较适合表现主体的质感，如图3-93所示。

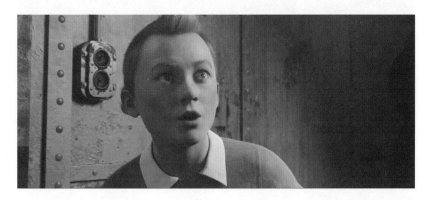

图3-93　动画电影《丁丁历险记》中的正侧光产生丰富的明暗调子

（3）侧光：是指位于被摄主体侧面，与摄影机呈90°角位置光源照射的光线，侧光可以产生强烈的明暗对比，比较适合表现被摄主体的轮廓线，如图3-94所示。

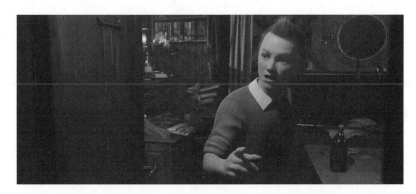

图3-94　动画电影《丁丁历险记》中的侧光产生明暗对比

（4）侧逆光：也称后侧光，是指位于被摄主体后侧面，与摄影机呈135°即−45°角位置光源照射的光线，侧逆光使主体正面大部处于暗影部，给人一种压抑、危险的感觉，如图3-95所示。

图3-95　动画电影《丁丁历险记》中的侧逆光主体大部处于暗影之中

（5）逆光：也叫背光，是指位于被摄主体后面，与摄影机呈180°角位置光源照射的光线。逆光可以照亮被摄主体的轮廓，也可以与其他光线合用增加层次感。逆光可以表现角色的威胁感、危险性，也可以表现浪漫的气息，如图3-96所示。

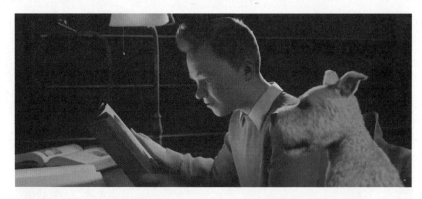

图3-96　动画电影《丁丁历险记》中的逆光照亮主体轮廓

4. 顶光、脚光

根据光线的光源垂直位置的不同，可以把光线分为顶光、脚光和平行光，如图3-97所示。

图3-97　顶光、脚光和平行光位置图

（1）顶光：是指位于被摄主体顶部上方位置光源照射的光线，顶光可以使主体局部产生特殊的光影效果，加强戏剧性，如图3-98所示。

图3-98　动画电影《丁丁历险记》中的顶光用于加强戏剧效果

（2）脚光：是指位于被摄主体脚步下方位置光源照射的光线，脚光与顶光一样，可以使主体产生特殊的光影效果，比如增加危险性、威胁感等，如图3-99所示。

图3-99　动画电影《丁丁历险记》中的脚光增加危险性

5. 直射光与散射光

根据光线的性质，可以把光线分为直射光和散射光。

（1）直射光：是指直接照射被摄主体的光线，如太阳光、人工聚光灯等，亮度较高，有明显的方向性，如图3-100所示。

图3-100　动画电影《丁丁历险记》中的直射光是太阳光

（2）散射光：是指通过透射或者折射照射到被摄主体的光线，散射光亮度不高，没有方向性，光线柔和，如图3-101所示。

图3-101　动画电影《丁丁历险记》中的散射光没有明显的方向性

6. 主光、辅助光、背景光、轮廓光

根据光线类型和作用的不同，可以把光线分为主光、辅助光、背景光和轮廓光。

（1）主光：是指对于被摄主体起到主要作用的光线，主光可以塑造角色的主要神态、形状及动作等，最能引起观众注意，如图3-102所示。

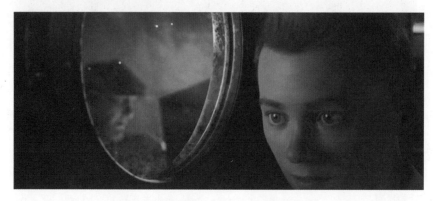

图3-102　动画电影《丁丁历险记》中的主光塑造角色，引起观众注意

（2）辅助光：是指辅助、补充主光的照明光线，辅助光一般是散射光，照射到主角阴影处增加层次感，减弱主光的突兀感，如图3-103所示。

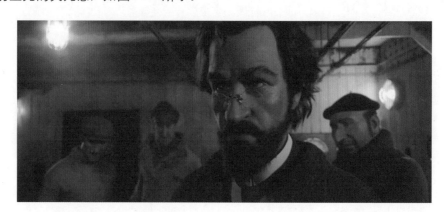

图3-103　动画电影《丁丁历险记》中的辅助光减弱了主光突兀感

（3）背景光：是指照射画面背景的光线，也称环境光，背景光给予环境背景一定的亮度，展现环境背景的同时，突出主体，如图3-104所示。

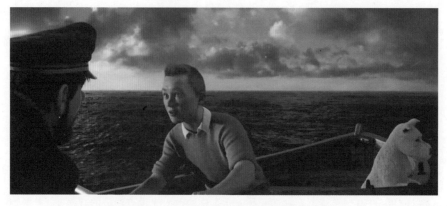

图3-104　动画电影《丁丁历险记》中的背景光展现环境突出主体

（4）轮廓光：主要是指用来勾勒被摄主体轮廓的光线，使主体轮廓脱离背景环境，更加突出，如图3-105所示。

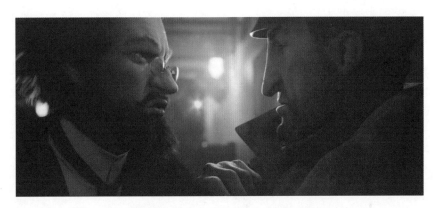

图3-105　动画电影《丁丁历险记》中的轮廓光突出主体

合理地运用光线，可以发挥以下作用：

（1）画面造型：光线可以塑造主体、角色的形状、神态及动作，也可以增强画面空间的纵深感。

（2）表现主题：光线可以表现主题思想。

（3）描写环境、渲染气氛：光线可以在描绘环境的同时，渲染环境氛围。

（4）画面构图：光线可以表现明暗关系，平衡构图。

（5）塑造人物、刻画心理：光线可以通过塑造人物形象，表现角色情绪、刻画角色的内心世界。

3.3.3　画面色彩

光线使人们周围的世界变得五彩缤纷，透过三棱镜，白光被分解成七种颜色，即红、橙、黄、绿、青、蓝、紫七色光谱。不同颜色的物体在被白光照射时，吸收其他颜色，只反射自身颜色，如绿色的树叶吸收了红、橙、黄、青、蓝、紫六色，只反射绿色；如果只反射黄色，就是秋天的树叶了，如图3-106和图3-107所示。

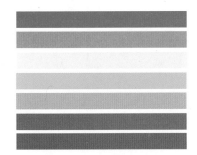

图3-106　红、橙、黄、
绿、青、蓝、紫七色光谱

图3-107　左图绿色的叶子是只反射绿光，
右图黄色的叶子是只反射黄光

研究色彩，必须研究色彩的色相、明度及饱和度三个要素。色相就是色彩的类别，如红、橙、

黄、绿、青、蓝、紫等。明度就是色彩的明亮度，有亮、暗之分。饱和度就是色彩的鲜明程度，是靠所含色彩的彩度，即纯度来区别。

不同的色彩可以引起人们不同的心理感受，体现了色彩不同的特性，比如色彩有冷暖之分，色彩有轻重感，有大小、远近等。

（1）色彩的冷暖。色彩本身没有冷暖之分，是人们的心理感受引起的联想。比如红色使人联想到太阳、火焰等，让人觉得红色是热情、温暖、积极向上的；而蓝色使人联想到海洋、水、天空等，让人感受到安静、冰冷、沉稳。红、橙、黄色是暖色，青、蓝、紫是冷色，绿色是中性色，如图3-108所示。

（2）色彩的轻重。色彩的轻重感受与色彩的明度有关，色彩明度高的让人感觉轻，如白色、黄色、浅蓝色、浅绿色等。色彩明度低的让人感觉重，如黑色、紫色、青色、深红色等，如图3-109所示。

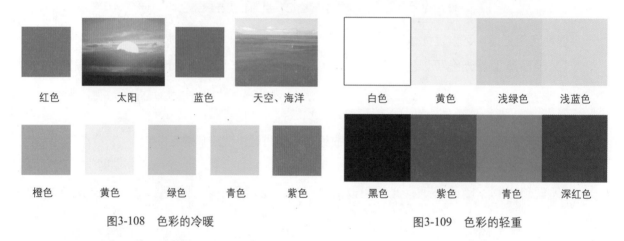

图3-108　色彩的冷暖　　　　　　　　　　图3-109　色彩的轻重

（3）色彩的大小。同样大小的不同色块，使人有不同大小的感觉，明度高的色彩使人感觉较大，明度低的色彩让人觉得较小，如图3-110所示。

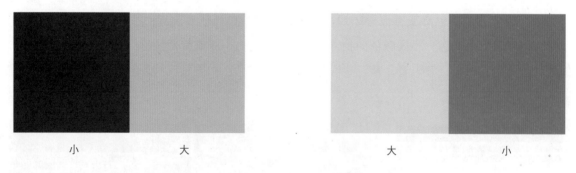

图3-110　色彩的大小

（4）色彩的远近。不同的颜色可以让人产生不同的距离感受，例如红色、黄色使人感觉距离较近，而绿色、蓝色使人感觉距离较远，如图3-111所示。

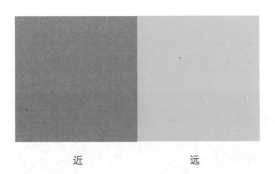

<table>
<tr><td>近</td><td>远</td><td>近</td><td>远</td></tr>
</table>

图3-111　色彩的远近

在动画片中，通过对色彩的不同特性的运用，使人产生不同的心理感受，同时发挥色彩的造型功能和表意功能。

1. 色彩的造型功能

（1）色彩可以确定画面的基本色调，烘托影片总体或者段落、场景的主题。在动画片中，影片主题或者一个段落、一个场景的主题是热情、欢快或是忧郁、悲伤，又或是紧张、危险，都可以通过主导色彩在画面中体现出来，帮助观众理解，如图3-112和图3-113所示。

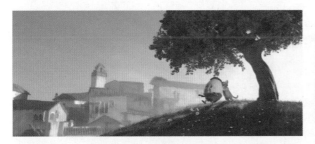

图3-112　动画电影《穿靴子的猫》中的暖色
表现猫和矮蛋深厚的友谊

图3-113　动画电影《穿靴子的猫》中的冷色表现
猫被矮蛋欺骗而受辱，心灰意冷

（2）色彩可以用于画面构图、平衡或者夸张画面对比。由于色彩有轻重、大小之分，根据情节和氛围需要，动画片可以运用不同色彩平衡画面构图或者夸张画面构图，如图3-114所示。

（3）色彩可以充分展现动画画面的美感。色彩给予了人们五彩缤纷的世界，在充满想象的动画片中，既能表现现实中的色彩，又能展现非现实的、装饰的、夸张的色彩，如图3-115所示。

图3-114　动画电影《穿靴子的猫》中的利用
色彩对比烘托危险的气氛

图3-115　动画电影《穿靴子的猫》中的魔幻的
色彩展现

2. 色彩的表意功能

（1）色彩可以营造画面气氛，烘托主题，如图3-116所示。

（2）色彩可以塑造角色性格，表现角色心理活动，如图3-117所示。

图3-116　动画电影《穿靴子的猫》中通过使用斑斓的色彩表现猫和矮蛋他们最终成功

图3-117　动画电影《穿靴子的猫》中通过色彩与光线凸显阴谋的缔造者矮蛋

（3）色彩可以表现时空转换，区别过去、现在、未来和理想，如图3-118所示。

图3-118　动画电影《穿靴子的猫》中奇幻的色彩展现时空的转换

 3.4　本章小结

　　本章主要讲述了动画分镜头画面设计的基本内容，包括镜头和景别的概念以及相关知识，动画画面构图的元素和方法等。这些都是动画分镜头设计最基本也是非常重要的概念与知识，熟练掌握并运用它们是动画分镜头设计者必备的技能。

动画分镜头创作
原理

第4章

本章主要内容（主要知识点）：

● 轴线规律：关系轴线与运动轴线

● 越轴的3种方式

● 一般镜头的拍摄原理

● 场面调度的概念、角色与摄影机场面调度

● 场面调度的6种方式

● 蒙太奇的涵义、发展与类型

● 动画编辑的方式与方法

　　动画分镜头创作有一定的规律和原理需要掌握，在绘制时必须遵循，包括轴线规律中的关系轴线、运动轴线以及越轴的3种方式；场面调度的概念与方式；蒙太奇的涵义、类型和功能；动画编辑中的镜头编辑和场景编辑方式与方法等。

4.1　轴线规律

4.1.1　轴线概念

　　轴线是存在于动画镜头之中一条假设的、虚拟不可见的线，是动画导演根据规则及经验在头脑中形成用来指导拍摄、制作影片的依据之一。所谓轴线，就是被摄主体的视线方向、运动方向或者是多个角色之间所形成的一条或多条假想的直线或曲线。

　　在早期拍摄的电影及动画中，画面犹如舞台剧一般，取景一般是全景，演员只是在画面中进行表演，摄像机位置固定。但随着摄像技术的发展和剪辑的进步，导演们为了加强画面的表现力，在拍摄电影或制作动画时，将一场戏分切成许多镜头，取景也不限于全景，而是包括中景、近景和特

写等多种景别，然后将这些镜头有机地组接在一起。这样就容易出现一个问题，即将很多不同景别的同一主体或主体群的镜头进行组接时，如何既能加强画面表现力，又能使观众清楚理解而不产生混乱的效果，为此，导演们就根据经验制订了轴线规则。

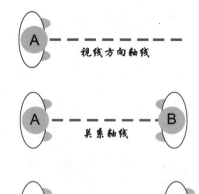

轴线规则就是根据画面内主体的视线方向、两个角色之间或者主体运动方向所形成的一条假想的线，摄像机或虚拟摄像机在拍摄时要在这条线同一侧的180°范围内安排机位、景别和角度，这样就能使观众在观看影片时不会产生位置混乱的情况，如图4-1所示。

图4-1　轴线规则示意图

轴线规则是拍摄时不能超越一侧180°，但是为了剧情和画面效果，也有超越180°到另一侧拍摄的情况，这就是越轴，越轴也需要具有一定的规则，而不是随便超越的，将在后面加以详述。

根据主体视线方向、关系及运动的不同，可以将轴线分为关系轴线和运动轴线两种不同类型。关系轴线就是主体视线和角色间的关系所形成的轴线。运动轴线就是主体运动的方向所形成的轴线。

4.1.2　关系轴线

所谓关系轴线就是指在动画中，根据被摄主体的视觉方向或者两个抑或两个以上角色之间所形成的一条或多条假想的直线。关系轴线可以分为方向轴线、双人单轴线、多人双轴线及多轴线。

4.1.2.1　方向轴线

方向轴线是指被摄主体位置固定，根据被摄主体的视线方向所形成的虚拟直线。方向轴线的画面中一般只有一个主体，沿着主体的视线方向所观看到的物或者其他角色只是陪体，起到突出主体的作用，如图4-2所示。

图4-2　动画电影《兰戈》中主角兰戈的视线方向形成方向轴线

4.1.2.2　双人单轴线

双人单轴线就是指在动画画面中，两个角色进行对话交流时所形成的一条假想的直线。双人单轴线是最典型的关系轴线，有最基本的原理和机位角度，是我们进行复杂轴线学习的基础。

1. 三角形拍摄原理

三角形拍摄原理是指在关系轴线一侧，摄像机机位呈三角形的拍摄位置，如图4-3所示，两个角色之间形成关系轴线，1～3号摄像机机位在关系轴线一侧，在3个机位摄制的3个镜头中，两个角色处于固定位置，角色A始终处于画面左边，角色B始终处于画面右边，这就是三角形拍摄原理，是最基本也是最重要的规则，以此为基础，形成双人对话标准机位和复杂机位。

2. 双人对话标准机位

在三角形拍摄原理的基础之上，根据双人对话的特点，摄像机在不同的位置产生不同的镜头内容，形成比较常用、标准的机位，如图4-4所示，1号机位是总角度镜头，2号和3号机位是外反拍角度镜头，4号和5号机位是内反拍角度镜头，6号和7号机位是平行镜头，8号、9号、10号和11号机位是骑轴镜头，下面逐一进行分析。

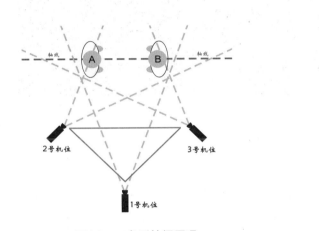

图4-3 三角形拍摄原理

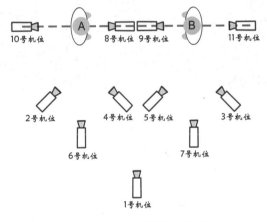

图4-4 双人对话标准机位

（1）总角度镜头。总角度镜头主要用于交代两个角色之间的距离、在场景中的位置等总体关系，如图4-5所示。1号机位就是总角度镜头，一般采用全景的景别，用来确定其他镜头的大致位置和方向，起到定位的作用，如图4-6所示。

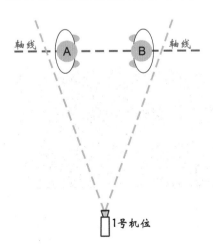

图4-5 总角度镜头

图4-6 动画电影《驯龙高手》中的总角度镜头

（2）外反拍角度镜头。外反拍角度镜头是指摄像机处于关系轴线的同一侧，并且位于两个角

色的外侧向里拍摄，如图4-7所示。2号和3号机位就是外反拍角度镜头，在画面中处于前景的角色背对着镜头，是陪体，被虚化，正对镜头的另一个角色处于画面的后景位置，是主体，景别一般为中景、近景和特写，如图4-8所示。外反拍角度镜头是使用频率较高的镜头，因为它能很好地处理两个角色的视线、位置及环境的关系，如图4-9所示。

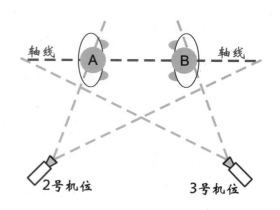

图4-7　外反拍角度镜头

图4-8　动画电影《驯龙高手》中的外反拍角度镜头

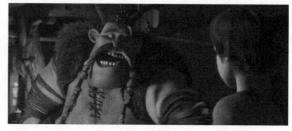

图4-9　动画电影《驯龙高手》中的外反拍角度镜头，两个角色视线高度不同

（3）内反拍角度镜头。内反拍角度镜头是指摄像机处于关系轴线的同一侧，机身相背，位于两个角色的内侧分别对着一个角色向外拍摄，如图4-10所示。4号和5号机位就是内反拍角度镜头，它们分别表现了各自不同的角色及其背景空间，主体即为角色，如图4-11所示。内反拍角度镜头一般用于中景、近景和特写等景别，画面是一个角色，主体突出，能展现角色的神态、语气等细节，突出角色，塑造形象，如图4-12所示。

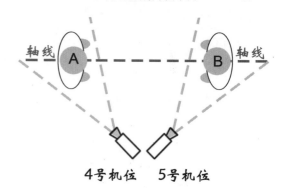

图4-10　内反拍角度镜头

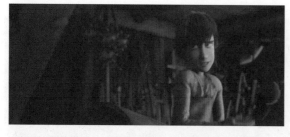

图4-11　动画电影《驯龙高手》中的内反拍角度镜头

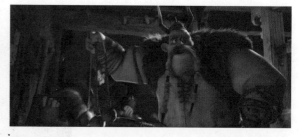

图4-12　动画电影《驯龙高手》中的内反拍角度镜头，展现角色动作、语气、神态

（4）平行镜头。平行镜头是指摄像机位于角色平行的位置进行拍摄的镜头，如图4-13所示。6号和7号机位就是平行镜头，画面中只有一个角色，拍摄的是角色侧面或者正面，如图4-14所示。

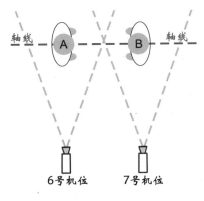

图4-13 平行镜头

图4-14 动画电影《驯龙高手》中的平行镜头

（5）骑轴镜头。骑轴镜头是指摄像机位于关系轴线上，机位相背或者机位相对进行拍摄的镜头，如图4-15所示。8号、9号、10号和11号机位就是骑轴镜头，8号和9号机位相背，是内反拍角度镜头的极致状态，单一角色处于画面正中，主观镜头与观众交流，如图4-16所示。10号和11号机位相对，是外反拍角度镜头的极致状态，两个角色都处于画面中，一个背对画面，一个正对画面，是客观镜头，如图4-17所示。

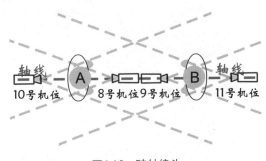

图4-15 骑轴镜头

图4-16 动画电影《驯龙高手》中的骑轴镜头，机位相背，主观视角

图4-17 动画电影《驯龙高手》中的骑轴镜头，机位相对，客观视角

4.1.2.3 多人单轴线

在3个以上角色的交流中，原则上不应使用单轴线，但有一种情况例外，就是多个角色成为对立状态，如所处位置不同，各据一边，或者是观点立场相对的双方，我们可以将每一方看做是单一整体，按照单轴线规则进行拍摄，如图4-18所示。

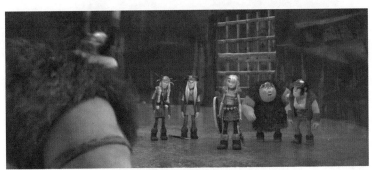

图4-18 动画电影《驯龙高手》中的多人单轴线，师傅是一方，学生们是一方

下面介绍常规拍摄3人对话的方法：

（1）先用总角度镜头交代全体，将3人的位置、距离的关系交代给观众，使观众有个总体概念，总角度镜头一般用在场景的开始、中间或结尾。

（2）用内反拍角度镜头重点表现其中一个角色，这个单独角色一般是此次对话的主角。

（3）用内反拍角度镜头拍摄另外两个角色。

（4）用外反拍角度镜头拍摄一个角色，可以使用过肩镜头，区别于上次拍摄这个角色的画面。

（5）回到总角度镜头，交代结果及角色运动等，如图4-19所示。

图4-19　动画电影《闪电狗》中的多人单轴线，波特是一方，鸽子们是一方

4.1.2.4　多轴线

一般情况下，3个以上的角色即可形成多轴线，如图4-20所示，3个角色位于三角形的位置，就形成了3条轴线。我们拍摄这样的多轴线，可以先用一个外围镜头交代3个角色的位置关系，然后将摄像机放在3个角色的中心依次拍摄每个角色的单一镜头，这样就可以清楚地表达对话者的关系了，如图4-21所示。

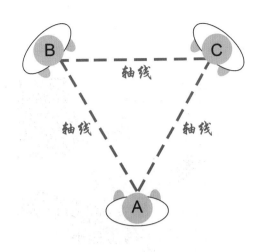

图4-20 多轴线

图4-21 多轴线机位图

在安排多轴线拍摄时，我们首先要具有逻辑性，其次应当找出最主要的人物，明确最主要的轴线，最后适当安排适用于多个轴线的机位，从而便于转换轴线。

4.1.3 运动轴线

运动轴线就是指根据被摄主体运动的方向所假想的一条虚拟的线。运动轴线可以是直线，也可以是曲线，还可以根据主体运动方向的随时改变而形成不规则的轴线。

在早期的电影和动画电影中，导演往往用一个镜头将角色的整个动作表现出来，这样的结果往往是使观众觉得单一、乏味。随着拍摄、剪辑和动画技术的发展，在如今的动画片中，动画角色的整个动作根据运动轴线被分解为若干片段，然后组接在一起，这样整个动作就显得生动、活泼，但要注意的是，摄影机机位的摆放应该在运动轴线的同一侧，不可随意逾越，使观众产生混乱的方位感，如图4-22和图4-23所示。

图4-22 早期的动画电影《白雪公主》，在一个全景镜头中表现全部动作

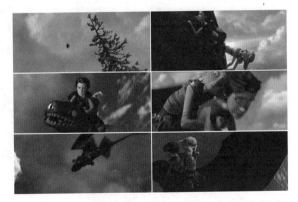

图4-23 动画电影《驯龙高手》中整个动作被分解成数个不同景别、角度的镜头

1. 单一主体运动的轴线

单一主体运动的轴线就是指动画画面中只有一个主体进行运动产生的运动轴线，这条轴线可能是一条直线，也可能是一条曲线，如图4-24所示。单一主体的运动轴线相对简单，按照轴线规则，首

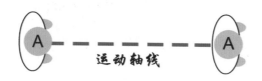

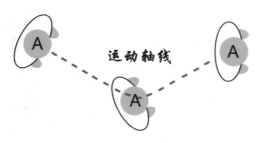

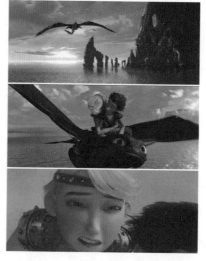

先，我们应当给予一个总视角，交代清楚主体及其运动的方向；其次，保证分切镜头的一致性，也就是摄影机机位要在运动轴线的同一侧，在各个画面中主体始终向左或者向右运动，如图4-25所示。

图4-24　运动轴线可以是直线，也可以是曲线　　　　图4-25　动画电影《驯龙高手》中摄影机机位始终在同一侧

2. 多主体运动的轴线

多主体运动的轴线就是指画面中有两个以上的主体发生运动产生的运动轴线，运动轴线有可能是一条，也可能是两条以上。在动画中，有多个主体同时向一个方向运动，我们就可将它们看做是一个整体，采用单一主体运动轴线的规则，如图4-26所示。有时在动画中，有两个以上的主体它们运动的方向不同，就会产生多轴线，这时我们应当首先设一个总视角，交代多主体的位置关系及其即将运动的方向，其次分别切入各个主体的运动镜头，最后还应当有一个总视角，展现运动后各个主体的位置关系，如图4-27所示。

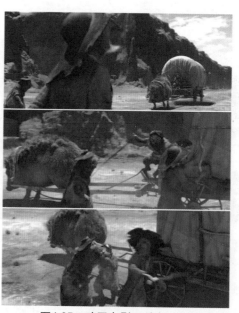

图4-26　动画电影《兰戈》中兰戈和骑手们被视为　　　　图4-27　动画电影《兰戈》中
一个整体，运动一致，摄影机机位始终在同一侧　　　　　　运动方向相反的运动轴线

3. 运动分切的基本原则

（1）运动分切的数量，即镜头数要适中，太少不能充分展现运动，太多又显拖沓，影响连贯性，一般可以使用3～4个镜头。

（2）运动分切点的选择，可以采用出画和入画的方式，也就是在上一镜头中主体走出画面，在下一镜头中主体进入画面，如图4-28所示。

（3）运动分切必须考虑连贯性，也就是主体位置、运动和视线的一致性。位置的一致性就是指主体在场景中的位置、姿态以及服装、道具等的上下切镜头的匹配；运动的一致性就是指上下切镜头画面中主体运动是连贯匹配的；视线的一致性是指两个以上的主体或整体交流时，视线相对或者相背，上下切镜头的视线应当匹配，如图4-29所示。

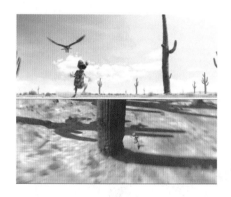

图4-28 动画电影《兰戈》中运用出画
和入画方式进行运动分切

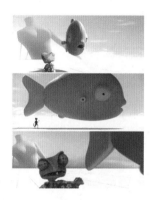

图4-29 动画电影《兰戈》
中运动分切的一致性

4. 在同一视轴上的运动分切

在同一视轴上的运动分切就是指用同一视轴上的摄影位置表现动作，也就是使用不同景别来分切，展现动作，如图4-30所示。

5. 相反方向的运动分切

相反方向的运动分切就是指在表现主体运动时，上下切画面分别使用相反方向的镜头机位拍摄，也就是使用外反拍角度镜头和内反拍角度镜头，在上一画面主体远离或者跑向镜头，下一画面主体跑向或者远离镜头，如图4-31所示。

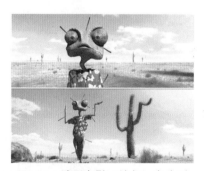

图4-30 动画电影《兰戈》中分别
运用近景和全景表现同一视轴上的
运动分切

图4-31 动画电影《兰戈》中相反方向运动的分切

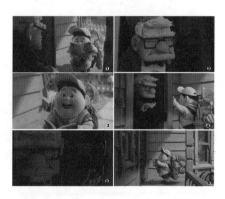

图4-32 动画电影《飞屋环球记》中进门和出门的运动分切

6. 进门和出门的运动分切

进门和出门的运动分切就是指表现主体从门外到门内或者从门内到门外的过程，表现这样的运动必须保证摄影机位置要在运动轴线的同一侧，如图4-32所示。

4.1.4 越轴

在动画中，也会有越轴的情况发生，所谓越轴就是指根据剧情或者画面表现等需要，摄影机的机位往往要越过180°的轴线。轴线的应用具有一定的规则，越轴同样不可以随意逾越，也有一定的规则方法。越轴可以使用中性镜头，也可以通过主角运动越轴，还可以利用摄影机的运动越轴，下面进行具体分析。

1. 中性镜头越轴

中性镜头就是骑轴镜头，是指摄影机在轴线上拍摄的画面，因为没有方向性，所以叫中性镜头，如图4-33所示。中性镜头越轴是通过3个镜头完成的，第1个镜头在轴线的任意一侧，第2个镜头就是中性镜头，第3个镜头可以越过轴线在另一侧拍摄，如图4-34所示。

图4-33　动画电影《兰戈》中的中性镜头

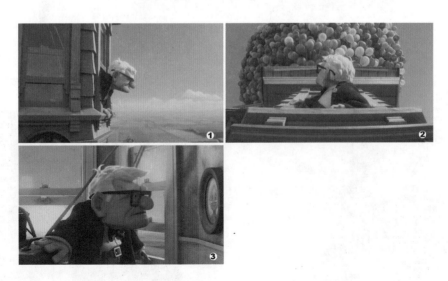

图4-34　动画电影《飞屋环球记》中采用中性镜头越轴

2. 主角运动越轴

主角运动越轴就是指主角通过运动发生空间位置的变化，进而发生轴线的变化，所产生的越轴。一般情况下，摄影机位置不变，只是通过摇镜头和不间断地拍摄，将越轴的瞬间展现给观众，完成越轴，如图4-35所示。

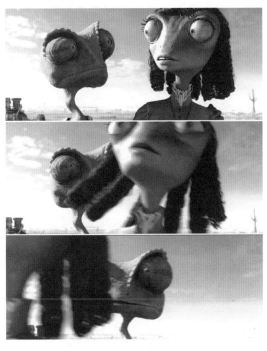

图4-35　动画电影《兰戈》中通过角色运动来越轴　　　图4-36　动画电影《兰戈》中通过摄影机运动完成越轴

3. 摄影机运动越轴

摄影机运动越轴就是指通过摄影机从轴线一侧运动到另一侧所产生的越轴，一般情况下角色不发生位移，只是摄影机运动，并且不间断地拍摄，将越轴的瞬间完全展现给观众，完成越轴，如图4-36所示。

4.2　场面调度

4.2.1　场面调度概述

场面调度的概念最初只是运用于舞台戏剧方面，是指戏剧演员在舞台上的站位、走动路线、姿势、上下场以及场景、道具等的布置摆放，是舞台戏剧语言的重要组成元素。

随着电影的出现与发展，戏剧中的场面调度也被运用于电影之中，从最初的如舞台戏剧只调度演员、场景、道具的角色景物调度，逐渐发展并日趋成熟的通过调度摄影机的摄影机调度，使得电影拍摄具有了角色调度（也称演员调度）和摄影机调度（也称镜头调度）两种调度方式。

虽然场面调度的概念来自于舞台戏剧,并且电影和戏剧在处理上有一定的共同性,但是它们的含义还是有很大区别的,电影中的场面调度就是指对银幕空间内的各种元素的组合与安排。电影场面调度一般包括角色的位置、运动及出入场,摄影机的位置、角度及运动,道具和景物的位置安排等内容。

动画场面调度的概念源于戏剧和电影,是指导演对画面空间内的角色、景物等各种事物元素的编排。在动画片摄制中,导演可以利用场面调度,通过调度角色的位置和运动、摄影机的角度和运动、道具和景物位置等,来刻画角色,渲染气氛,表现角色间关系,突出中心思想。

由于制作方式的不同,动画场面调度区别于实拍电影中的场面调度。在动画中,由于角色、场景等都是创造出来的,实际是不存在的,而且摄影机也是虚拟的,因此场面调度的内容就是这些虚拟的事物。调度的方式存在于导演的脑海之中,并用绘画和文字的方式表现为动画分镜头脚本,并且成为中期和后期制作的依据。

动画场面调度与电影场面调度相同,包括两个方面,一是角色调度,也就是演员调度;二是摄影机调度,即镜头调度。

1. 角色场面调度

角色场面调度也称为演员调度,就是指通过调度角色的位置和运动方向以及角色之间的交流所产生的变化,来达到一定的动画画面效果,同时刻画角色性格、烘托剧情。在角色调度中,无论是单一角色的位置转换还是多个角色之间交流中心的变化,观众的关注点应该始终在被注意的角色身上。角色场面调度可以分为单一角色的场面调度、多角色的场面调度和一定空间内角色行动路线的场面调度。

(1)单一角色的场面调度。在动画画面中,一个角色的出场非常重要,关系到观众对角色的第一印象。通过一个优秀的角色场面调度可以使观众了解到角色是正直的还是邪恶的,是活泼好动的还是沉静稳重的,同时通过环境气氛衬托角色,如图4-37所示。

(2)多角色的场面调度。在动画中,一个场景中往往有多个角色出现,这时就需要通过场面调度一方面将所有角色展现给观众;另一方面还要体现角色之间的关系,且分清主次,如图4-38所示。

(3)一定空间内角色行动路线的场面调度。在动画画面中,角色由出场到出镜、中间有什么动作行为以及行动的路线等都需要精心的安排,因为这种场面调度不仅关系到剧情的发展,而且可以展现角色的内心思想及性格,如图4-39所示。

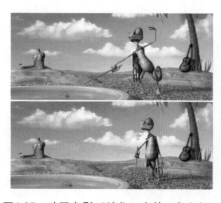
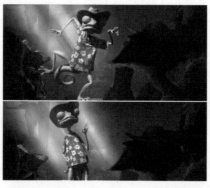

图4-37 动画电影《兰戈》中单一角色场面调度,展现了兰戈的性格特征　图4-38 动画电影《兰戈》中多角色场面调度,表现了兰戈喜好夸夸其谈的性格特征　图4-39 动画电影《兰戈》中一定空间内角色行动路线的场面调度

在动画中，角色场面调度的调度方向包括：

● 横向调度：指调度角色从动画画面左边向右边，或者从右边向左边做横向水平运动。

● 正向调度：指调度角色正向动画画面运动。

● 反向调度：也叫背向调度，是指调度角色背向动画画面运动。

● 斜向调度：指调度角色在动画画面中向斜角方向做正向或背向运动。

● 向上或向下调度：指调度角色在动画画面上方或下方做反方向运动。

● 斜向上或斜向下调度：指调度角色在动画画面斜角方向上做向上或向下运动。

● 环形调度：指调度角色在动画画面中做环形运动或围绕动画镜头做环形运动。

2. 摄影机调度

摄影机调度也称镜头调度，就是指通过调度摄影机位置和镜头变化，如推、拉、摇、移、跟等不同的摄影机运动，水平、俯视、仰视、倾斜等不同的摄影机角度，远景、全景、中景、近景、特写等不同的镜头景别，来获得一定的动画画面效果，展现角色性格、烘托剧情；通过摄影机调度，可以拉近银幕画面与观众的距离，使观众有身临其境的现场感觉；通过景别进行摄影机调度，可以展现角色的细节，或者整个场景的全部；通过角度进行摄影机调度，可以增加画面的立体感；通过运动进行摄影机调度，可以烘托剧情，体现身临其境的现场感，如图4-40～图4-42所示。

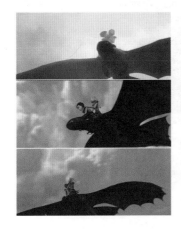 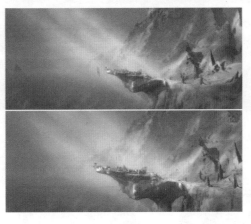 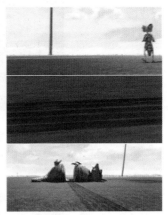

图4-40 动画电影《驯龙高手》中的摇镜头场面调度，烘托剧情　　图4-41 动画电影《野蛮人罗纳尔》中的推镜头场面调度，展现野蛮人村落　　图4-42 动画电影《兰戈》中的复杂镜头场面调度，表现空间关系

在动画中，场面调度应该严格以剧本内容作为依据，不可随意更改、随意调度。动画场面调度通过角色调度和摄影机调度将动画画面中的所有元素有机地组合和安排在一起，对整部动画片发挥着重要的作用。

（1）通过场面调度可以渲染动画画面的环境氛围。在动画中，通过调度场景，在展现角色所处的环境的同时，还可以渲染环境氛围，衬托主角心理活动。

（2）通过场面调度可以刻画角色性格。在动画片中，通过调度角色的动作、行为来刻画其性格特征。角色的喜怒哀乐等多种情绪和思想感情等性格特征都可以通过角色的动作和行为来表现。

（3）通过场面调度可以揭示角色的心理活动。在动画片中，可以通过调度角色的外化表现，如

动作行为等来揭示角色的心理活动。

4.2.2 场面调度方式

动画场面调度有6种最常见的方式：平面场面调度、纵深场面调度、分切场面调度、重复场面调度、对比场面调度、象征场面调度。

1. 平面场面调度

平面场面调度就是指在动画画面中，左右方向、上下方向、斜向方向等平面式的调度。平面场面调度最早源自舞台戏剧，是戏剧中重要的调度方式。在实拍电影中，平面场面调度可以通过摄影机的摇拍或移拍来完成。在动画中，尤其是在传统二维动画中，由于制作成本和工艺的限制，平面场面调度被大量运用，如图4-43所示。

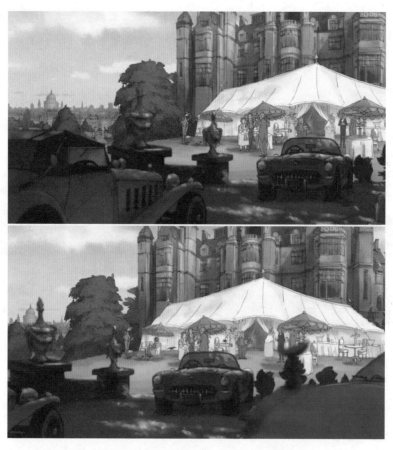

图4-43　动画电影《魔术师》中的平面场面调度

2. 纵深场面调度

纵深场面调度就是指对动画画面中三维立体空间的调度。在纵深场面调度中利用角色或物做前景，背景处的角色在纵深处由后面走向前面，即由全景走向近景，或者由前景走向纵深，扩大环境，变为全景，如图4-44所示。

在动画中影响纵深场面调度的有三个因素：角色、景物和镜头运动，任何一个因素的变化都可以产生纵深场面调度。在固定镜头中可以选择具有强烈透视感的角度来表现场景的纵深感，角色可以垂直于摄影机运动，因为角色在纵深位置上的变化可以使动画画面产生远景、全景、中景、近景、特写等景别变化。

在运动镜头中，通过镜头向前或向后等运动，可以展现广阔的具有纵深感的大场景。通常，可以把角色主观视角进行纵深运动，使观众产生身临其境感的同时，展现了纵深空间，并烘托追赶、逃亡等紧张剧情。另外，还可以使用跟移镜头，一方面表现纵深空间，另一方面展现运动主体的速度感和镜头画面的视觉冲击力，如图4-45所示。

图4-44 动画电影《丁丁历险记》中的纵深场面调度

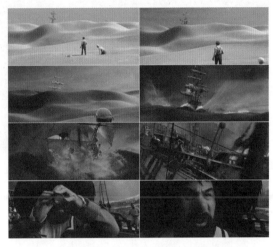

图4-45 动画电影《丁丁历险记》中的纵深场面调度，通过推镜头表现时空的转换

我们还可以运用全景深镜头来进行纵深场面调度，在全景深镜头中，注重前后角色活动之间的相互关系，比如追逐戏等。在纵深场面调度中可以采用长焦距镜头，通过焦距的变化，产生前后景主体清晰度的变化，改变观众的注意力，如图4-46所示。

图4-46 动画电影《机器人总动员》中通过焦距的变化，产生前后景清晰度的变化，改变观众的注意力

3. 分切场面调度

分切场面调度就是指根据角色动作和位置的变化，摄影机在不同位置，以不同景别、不同角度拍摄的不同画面，并经它们组接起来，形成较完整的场面调度的方式。分切场面调度可以展现复杂的角色关系和环境空间，如图4-47所示。

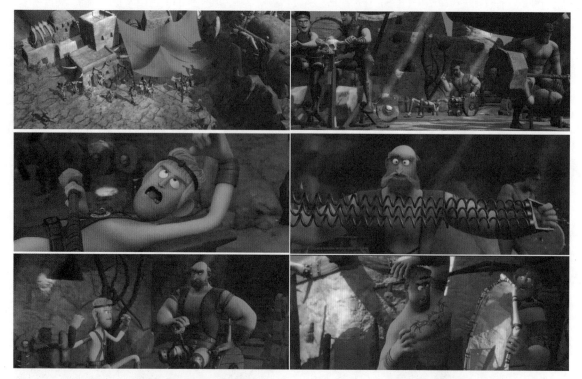

图4-47　动画电影《野蛮人罗纳尔》中分切场面调度展现了环境空间和角色之间的关系

4. 重复场面调度

重复场面调度就是指重复出现两次或两次以上相同或相似镜头调度和角色与景物调度内容的调度方式。在重复场面调度中，通过不多重复的镜头画面强调、突出某种特殊意义，将观众的情绪充分调动出来，如图4-48所示。

图4-48　动画电影《丛林大反攻2》中重复场面调度，通过爱劳对失去鹿角的震惊，使观众觉得更可笑

5. 对比场面调度

对比场面调度就是指把相同或相反的事物加以比较或衬托，以使对比的双方交相辉映，相得益彰，能够更生动、鲜明地显示出各自的性格和特点。在对比场面调度中，运用动与静、快与慢、明与暗、强与弱、冷色与暖色、前景与后景、开放与封闭等强烈的对比因素，来增强艺术的反差与对比度，如图4-49所示。

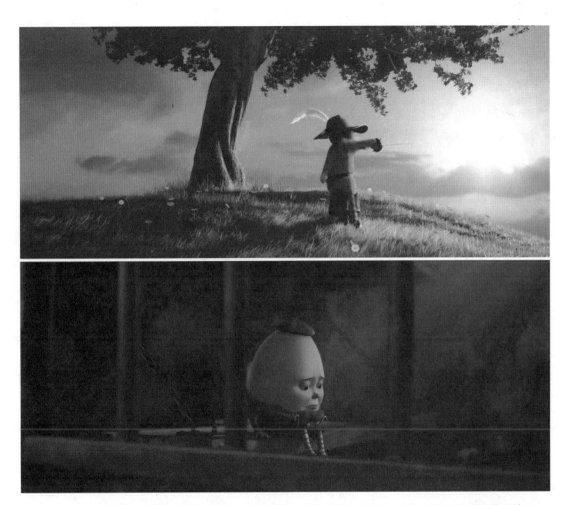

图4-49 动画电影《穿靴子的猫》中对比场面调度，通过冷色与暖色、明与暗的对比增强艺术效果

6. 象征场面调度

象征场面调度就是指借助场面调度象征某种事物的内涵或者寄托某种寓意的调度方式。在象征场面调度中，可以将一些不便直说的情绪转化为婉转含蓄的可视形象，让观众去感知、思索、会意，进而产生耐人寻味的艺术魅力，如图4-50所示。

图4-50 动画电影《穿靴子的猫》中象征场面调度，表现猫和矮蛋天真深厚的友谊

4.3 运用蒙太奇

4.3.1 什么是蒙太奇

蒙太奇是法语montage的译音，原指装配、安装的意思，是建筑学上的用语。因为电影的制作过程与建筑有某些相似之处，所以蒙太奇这个词被借用到电影中来，指电影制作过程中的镜头组接。

在电影产生之初，导演只是将摄影机固定在一个地方机械地拍摄人物和景物，然后不加任何剪辑和编辑，再放映给观众观看，这时并没有蒙太奇。随着摄影机摆脱了固定拍摄，蒙太奇产生了，导演们发现将一组同样的镜头按不同顺序组接会产生不同的心理感受效果。前苏联导演普多夫金曾做过这样一个经典实验：选取3个镜头，分别是一个人微笑的脸A、一把手枪直指画面的特写B、同一个人惊恐的脸C，将这个3个镜头用两种不同的顺序组接起来，第一种方式是A-B-C，可以使观众认为这是个懦弱、害怕受到伤害的人。第二种方式是C-B-A，可以使观众感受到这是个勇敢、为了正义不怕牺牲的人。由此可见，最初的蒙太奇可以使影片的含义通过镜头的组接大于原来的镜头，或者产生新的意义。

关于蒙太奇的涵义，蒙太奇理论的创始人、前苏联导演爱森斯坦在他的著作《蒙太奇论》中这样论述："两个蒙太奇片段的对列不是两者之和，而更像是两者之积。说它是两者之积，而不是两者之和，是因为对列的结果在质上永远有别于每一单独的成分。"同时，他在导演的电影《战舰波坦金号》中运用蒙太奇，其中敖德萨阶梯一段中军队从阶梯上走下来、锃亮的皮靴、举枪齐射、纷乱逃命的人群、被杀死人的尸体、婴儿车、绝望母亲的脸等画面和蒙太奇手法至今成为经典，如图4-51所示。另一蒙太奇创始人普多夫金指出："将若干片段构成场面，将若干场面构成段落，将若干段落构成一本片子的方法，就叫蒙太奇。"匈牙利电影理论家贝拉·巴拉兹认为蒙太奇就是"按照一定的顺序把镜头连接起来，其中不仅是各个完整场面的互相衔接（场面不论长短），并且还包括最细致的细节画面，这样，整个场面就仿佛是一大堆形形色色的画面按照时间顺序排列而成的"。法国电影理论家马塞尔·马尔丹认为："蒙太奇是意味着将一部影片的各种镜头在某种顺序和延续时间的条件中组织起来。"由此可见，蒙太奇不仅是一种电影语言的

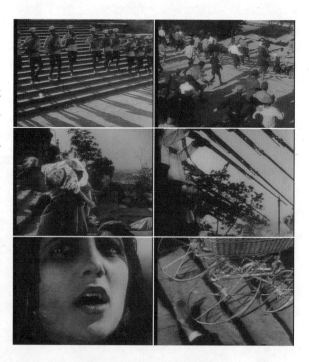

图4-51　爱森斯坦的电影《战舰波坦金号》片段敖德萨阶梯中的经典蒙太奇镜头

符号系统，即镜头画面、声音、色彩等诸元素的衔接组合，更是一种独特的艺术思维方式，即影片构思、段落的节奏和时空等综合构成。

蒙太奇的产生与发展并非一蹴而就，而是经过了3个阶段，即技术手段、艺术方法和创作观念。在最初，蒙太奇只是作为一种简单的技术手段来帮助叙事，如简单的剪辑组合等，主要以叙事为目的。在第二阶段，经过爱森斯坦、普多夫金、格里菲斯等人的理论创作与实践，蒙太奇不仅仅是一种技术手段，而是具有更多的艺术表现，成为一种艺术的表现方法。当代电影蒙太奇发展成为第三阶段，从电影整体剧作构思，创作观念为出发点。

在动画中，蒙太奇的涵义可以分为3个方面：

（1）蒙太奇是动画的语言方式，是一种技术技巧，主导着镜头画面的分切与组接，在帮助叙事的同时，进行艺术的处理。

（2）蒙太奇是动画独特的艺术表现方法。蒙太奇不仅包括对镜头的分切与组接，而且包括对场面、段落的结构、对时空和声画关系的处理与安排。

（3）蒙太奇是动画的形象思维方式。从动画剧本构思开始到动画片剪辑完成，蒙太奇一直贯穿动画制作的全过程，它是创作者对现实生活的提炼、概括并进行艺术加工和改造，是其世界观与艺术观的形象体现。

总之，蒙太奇贯穿动画全篇，从镜头、场景、段落到幕和剧本构思，既有技术方法，又有艺术表现，还有思维方式，所以动画蒙太奇是动画艺术不可或缺的组成部分，也是动画分镜头绘制必须掌握的知识要点。

蒙太奇有很多形式，对于它的分类，早期的蒙太奇理论家众说纷纭，我们根据前人观点总结归纳，可以将蒙太奇分为两大类型：叙事蒙太奇和表现蒙太奇。叙事蒙太奇包括平行蒙太奇、交叉蒙太奇、复现蒙太奇、连续蒙太奇、颠倒蒙太奇、积累蒙太奇；表现蒙太奇包括隐喻蒙太奇、对比蒙太奇、抒情蒙太奇、心里蒙太奇等，下面我们将逐一进行分析。

4.3.2　蒙太奇的类型

4.3.2.1　叙事蒙太奇

叙事蒙太奇是动画片中最基本、最常用的叙述方法，它是以交代情节、展现事件为主旨，按照情节发展的时间流程、逻辑顺序和因果关系来分切组合镜头、场面和段落，引导观众理解剧情，其优点是脉络清楚、逻辑连贯。叙事蒙太奇可以分为以下6种类型。

1. 平行蒙太奇

平行蒙太奇就是指动画中故事的线索并非只有一条，而是通过两条或两条以上的线索并列进行分别叙述。平行蒙太奇可以以不同时空或者同时异空发生的两条或两条以上的情节线并列表现，分头叙述而统一在一个完整的情节结构之中，如图4-52所示。

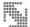

2. 交叉蒙太奇

交叉蒙太奇就是指在动画中将同一时间不同地点发生的两条或数条线索频繁地交替剪辑在一起。交叉蒙太奇是从平行蒙太奇发展来的，它们的区别在于，交叉蒙太奇的几条线索具有严格的同时性、密切的因果关系和频繁的交替表现，其中一条线索往往决定或者影响另外一条或者数条线索的发展，如图4-53所示。

图4-52 动画电影《丁丁历险记》中的平行蒙太奇，两条情节线，一条是丁丁和船长在海上的历险，一条是汤姆森兄弟警探在帮丁丁查找丢失的钱包

图4-53 动画电影《丛林大反攻2》中的交叉蒙太奇，在同一时间发生的两条线索：吉赛尔和松鼠被抓住，爱劳、布哥、腊肠先生、刺猬等去解救，最后吉赛尔和爱劳被布哥救出来

3. 复现蒙太奇

复现蒙太奇又称为重复蒙太奇，就是指在动画中相同内容的镜头画面、场面、人物、动作、语言等反复出现，带有独特的寓意和效果。复现蒙太奇主要是为了突出重点，通过视觉内容上的重复，达到强调的目的，如图4-54所示。

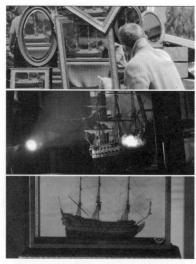

图4-54 动画电影《丁丁历险记》中的复现蒙太奇，独角兽号船模型一再出现，体现其重要性

图4-55 动画电影《兰戈》中的连续蒙太奇，根据时间顺序来表现兰戈奇妙的历险

4. 连续蒙太奇

连续蒙太奇就是指在动画中根据事件的时间发展顺序和逻辑来表现一个动作或一条情节线索的连续发展。连续蒙太奇在动画中是最基本、使用最频繁的蒙太奇方式，它只用来表现一条故事线，如图4-55所示。

5. 颠倒蒙太奇

颠倒蒙太奇就是指在动画中打乱事物或情节发展的时间顺序，将过去、现在、未来重新交织地组合起来。颠倒蒙太奇与连续蒙太奇相反，打破了时间顺序，可以使情节跌宕起伏、悬念顿生，引起观众的注意力，如图4-56所示。

图4-56 动画电影《丁丁历险记》中的颠倒蒙太奇，从现在到过去再回到现在

6. 积累蒙太奇

积累蒙太奇就是指将一系列性质相同或相近的动画镜头组接在一起，形成视觉上和内容上的积累。积累蒙太奇不仅是对镜头内容的积累，而且具有在积累中逐渐强调的作用，如图4-57所示。

4.3.2.2 表现蒙太奇

表现蒙太奇又叫对列蒙太奇，它是以加强艺术表现力和情绪感染力为主旨，通过镜头对列，使涵义相同、相近或对立的画面发生联系或冲突，产生出新的意义。表现蒙太奇不是叙述事件发展，而是注重镜头画面间的内在涵义与联系，使观众通过联想与想象，获得强烈的心理感受和理解。表现蒙太奇分为隐喻蒙太奇、对比蒙太奇、抒情蒙太奇、心理蒙太奇4种。

1. 隐喻蒙太奇

隐喻蒙太奇就如同诗歌中的比喻一样，通过镜头的组接将不同形象并列，含蓄地暗示出内在的情感。隐喻蒙太奇通过比喻产生象征、比拟的效果，含蓄而形象地表达某种情绪或意义，刻画心理、揭示主题，如图4-58所示。

图4-57 动画电影《丁丁历险记》中的积累蒙太奇，表现高音产生的结果

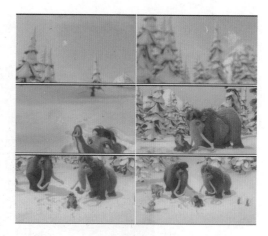

图4-58 动画电影《冰川时代3》中的隐喻蒙太奇，用雪花、小猛犸象来象征、预示着它们新生活的开始并幸福快乐地在一起

2. 对比蒙太奇

对比蒙太奇就是指将内容涵义截然不同的动画镜头画面组接在一起，通过对比、衬托，形成一种强调、冲突的效果。对比蒙太奇就是通过形式上的比较，如大与小、长与短、强与弱、善与恶、苦与乐、伟大与渺小、贫穷与富足等，引发涵义和思想的对比，表达情绪与主题，如图4-59所示。

3. 抒情蒙太奇

抒情蒙太奇又称为诗意蒙太奇，就是指通过镜头画面的组接创造意境，使动画画面充满诗情画意。抒情蒙太奇主要用来创造意境、抒发情感，烘托主题，如图4-60所示。

图4-59 动画电影《穿靴子的猫》中的对比蒙太奇，布斯和凯蒂在争斗，但是音乐却是欢快的舞曲配合他们的舞步，形成喜剧效果

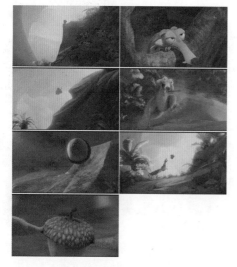

图4-60 动画电影《冰川时代3》中的抒情蒙太奇，抒发了剑齿鼠追寻榛果的喜悦心情，增强了喜剧效果

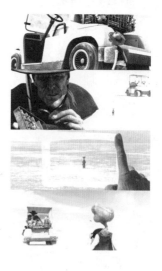

图4-61 动画电影《兰戈》中的心理蒙太奇，展现兰戈的心理想象

4. 心理蒙太奇

心理蒙太奇就是指在动画中通过镜头画面的组接来展现角色心理活动和精神状态，如回忆、想象、思索、梦境、幻觉等，如图4-61所示。

4.3.3　蒙太奇的功能

1. 完整地叙述故事

蒙太奇最基本的功能就是保障完整地叙述故事或事件。在动画中，蒙太奇将许多镜头有机地组接起来形成场景，再将场景连接起来构成段落，分开的段落通过蒙太奇可以合成一部完整的动画片，也就是一个完整的故事。

2. 赋予画面新的涵义

蒙太奇除了最基本的完整叙述故事的功能外，还可以通过镜头间的组接，使画面产生新的涵义，也就是1+1＞2的功效，还可以通过相同镜头、不同顺序的组合，使画面意义不同，甚至是相反，如前面所讲的前苏联导演普多夫金曾做过的经典实验。

3. 创造画面时空

在动画中蒙太奇的手法可以自由地创造和改变时空，而不用拘泥于实际时空顺序。根据剧情和导演要求，通过蒙太奇，动画画面的时空可以被缩短、也可以被延长，比如表现时间流逝很快时，几秒钟的画面就可以表现一年四季，甚至是人的一生；而表现冲刺的一刹那的瞬间时，可以用几秒钟甚至更长时间的慢动作。

4. 控制动画节奏

在一部动画片中，外部节奏、内部节奏、视觉节奏和听觉节奏都是通过蒙太奇来控制的。节奏有快有慢，表现快节奏时可以通过镜头间的快切、配合紧张的声音来实现，也可以通过镜头画面中角色、物体的快速移动来展现；表现慢节奏时可以缓缓切换镜头、拉长每个镜头时长或是不切换，或者通过镜头画面中的角色或物体移动缓慢，再配合舒缓的音乐来实现。

4.4　画面编辑

4.4.1　动画编辑

在动画制作中，为了避免后期剪辑删减大量的素材而导致的浪费，动画导演和工作人员会在动画制作前期做大量的工作来研究剧本，然后进行尽可能详尽和细致的动画分镜头脚本的绘制，包括

动画片的整体结构安排、段落、场景间的衔接、镜头之间的组接，包括每个镜头内的景别、角度、镜头运动、画面造型、场面调度等都加以详细注释，用来指挥原画、动画的制作。所以，动画编辑就是将镜头之间的组接、场景和段落之间的连接、声音和画面的衔接，包括一般电影中常用的剪辑方法在动画分镜头中事先设计编排完成，指导动画制作。

通常一部动画片的编辑包括镜头编辑和场景编辑两部分，其中镜头编辑包括3种方式和4种方法，场景编辑要通过6种形式实现转场，下面逐一进行介绍。

4.4.2 编辑方法

4.4.2.1 镜头编辑

镜头编辑可以分为叙述性剪辑、心理式剪辑和情绪式剪辑三种编辑方式，具体有分剪、挖剪、拼剪和变格编辑4种方法。

1. 叙述性剪辑

叙述性剪辑就是指以叙述、描述故事情节为主的镜头剪辑方式，有平行（并列）剪辑和连续剪辑两种。

平行剪辑也称为并列剪辑，就是指表现两条或者更多的故事线索，也可以表现多个角色或事物。平行剪辑可以表现同一时空内的两条以上的故事线索，它们是紧密连接的，如图4-62所示。平行剪辑也可以展现不同的视觉中心，即角色主体，如图4-63所示。

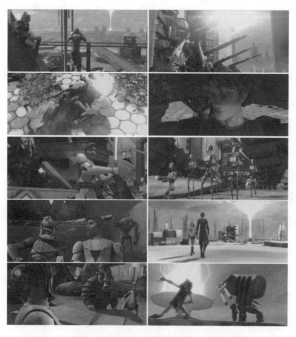 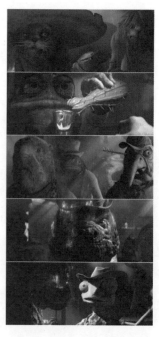

图4-62　动画电影《星球大战：克隆战争》中的平行剪辑展现两条线索　　图4-63　动画电影《兰戈》中的平行剪辑展现了不同的角色主体

一条线索是叛军正凭借防护罩步步紧逼，肯诺比将军带领克隆士兵艰难地抵抗叛军，甚至为了拖延叛军假装投降并与敌人谈判，等待防护罩消失。而另一条线索是阿纳金和阿索卡隐蔽进入防护罩，击溃守卫，破坏了防护罩发电机，赢得了战争。

连续剪辑与平行剪辑不同，它只表现一条故事线、一个主体角色或事物，叙述方式是线性的、逐步展开、逐渐深入的。连续剪辑可以表现主体角色动作的连续性，描写事件、线索的整个过程，如图4-64所示。

2. 心理式剪辑

心理式剪辑就是指根据角色的心理感受或者是幻想、回忆等来组接的镜头画面，如图4-65所示。

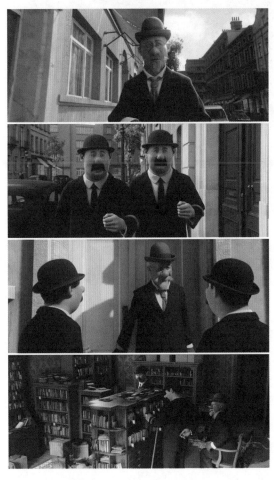

图4-64　动画电影《丁丁历险记》中的连续剪辑，表现
汤姆森兄弟警探帮助丁丁找到了重要的钱包

图4-65　动画电影《丁丁历险记》中的心理式剪辑，
船长在回忆过去

3. 情绪式剪辑

情绪式剪辑就是指根据情绪化的镜头画面、如空镜头等来组接的镜头画面，来渲染气氛、抒发感情，如图4-66所示。

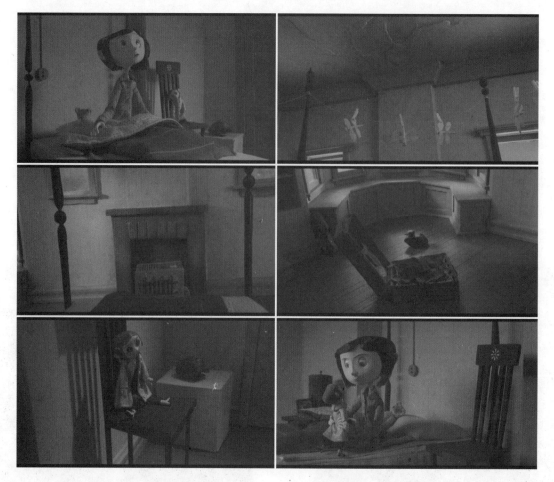

图4-66　动画电影《卡洛琳》中的情绪式剪辑

在卡洛琳一觉醒来，发现回到现实，为了表现其心情和情绪，使用了空镜头

4. 镜头剪辑的方法

（1）分剪。分剪就是指将一个镜头分剪成两个或两个以上的镜头使用，用来加强戏剧效果或者调整时空关系、增强节奏感。

（2）挖剪。挖剪就是指将一个完整镜头中的动作、角色或物体中的某一段多余的部分挖去，使挖剪后的剩余部分更紧凑，而且不会产生跳跃感和分离感。

（3）拼剪。拼剪就是指将一个镜头内角色的动作重复拼接起来，成为一个连续的、完整的动作。拼剪主要是用来弥补镜头画面长度的不足，而采用的一种补救办法。

（4）变格剪辑。变格剪辑就是指为了达到剧情的特殊需要，在组接画面素材的过程中对动作和时间、空间所作的超乎常规的处理，造成对角色动作的强调、夸张和时间、空间的放大或缩小，是渲染情绪和气氛的重要手段，它可以直接影响影片的节奏。

4.4.2.2　动作编辑

在动画片中，镜头画面大部分是动态的，所以动作编辑是动画编辑的一个重要内容，如何使镜

头画面具有动作感或是完整展现动作而使观众没有厌烦感，都可以通过动作编辑来完成，这就需要确定动作剪辑点并掌握动作编辑的原则。

1. 动作剪辑点

所谓剪辑点就是连接两个不同内容的镜头之间的点。我们知道，无论多么流畅的动作中间都会有相对的停顿，而这个相对停顿的片刻通常就是我们要选择的动作剪辑点。动作剪辑点一般是动作的转折点，在这个转折点上，上一部分的动作刚刚结束，下一部分的动作将要开始，上部分动作是下部分动作的准备，下部分是动作的整个过程，所以可以使观众感觉动作流畅、自然。动作剪辑点可以分为运动过程中和运动结束后两种类型，运动过程中的动作剪辑点就是将一个完整动作分切成两个镜头，一般情况下是把运动的1/3（开始）放在第1个镜头的末尾，运动的2/3（结束）放在第2个镜头开始。运动结束后的动作剪辑点就是从第1个镜头的动作完成后的2、3个画格处切入同一视轴的近一步景别，如远景到中景、全景到近景，如图4-67所示。

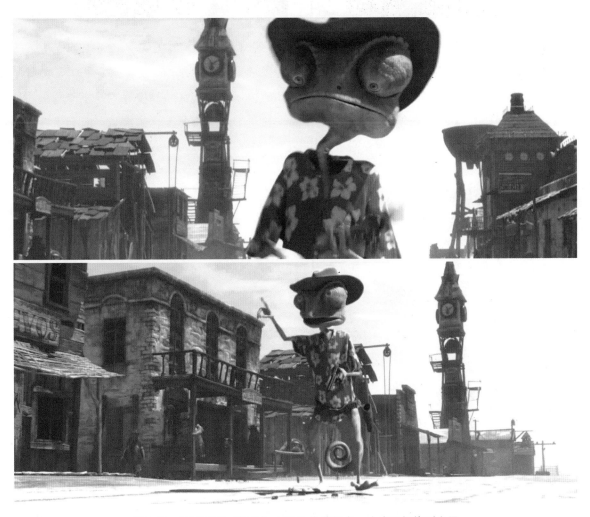

图4-67　动画电影《兰戈》中的动作剪辑点，由中景切换到全景

2. 动作编辑的原则

动作编辑有一定的原则和技巧，一般情况下是"动接动"、"静接静"。动接动就是指运动镜

头画面接运动镜头画面，如图4-68所示。静接静就是指静止镜头画面接静止镜头画面。这里的静并不是指完全静止而是相对的、没有明显动感的镜头，如图4-69所示。

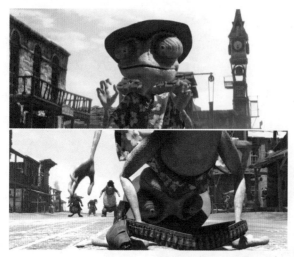

图4-68　动画电影《兰戈》中的动接动　　　　　　图4-69　动画电影《兰戈》中的静接静

除了"动接动"、"静接静"一般原则，在特殊要求下，也会采用"静接动"和"动接静"的动作编辑方法。静接动就是指动感不明显的镜头接动感很明显的镜头，动接静就是指动画很明显的镜头接动感不明显的镜头。无论静接动还是动接静，这种节奏上突然变化的编辑，有利于在特殊情况下渲染气氛和抒发情感，从而给观众留下更加深刻的印象。

4.4.2.3　镜头编辑原则

为了追求镜头组接的流畅，就要通过镜头编辑将影片的每一个镜头按一定的顺序组接起来，成为一个有条理、符合逻辑的整体。在镜头编辑的过程中需遵循下列一般性原则：

1. 镜头组接必须符合逻辑

镜头编辑、组接必须符合人们的生活逻辑和心理逻辑，不可远离生活，也不能使观众看不明白而无法接受。

2. 镜头画面必须保持方向一致

镜头画面编辑与组接必须保持方向的一致，也就是遵循轴线规则，不可随意越轴而使观众失去方向产生混乱，如图4-70所示。

3. 景别组接必须循序渐进

在不同镜头景别的编辑和组接中需要遵循循序渐进的原则，不可突然转换使观众产生突兀感，如前进式镜头组接：远景→全景→中景→近景→特写；后退式镜头组接：特写→近景→中景→全景→远景；环形镜头组接：先远景→全景→中景→近景→特写，再到特写→近景→中景→全景→远景，如图4-71所示。

图4-70 动画电影《兰戈》中镜
头画面剪辑遵循轴线规则

图4-71 动画电影《丛林大反攻2》中景别组接循序
渐进，镜头画面依次为远景→全景→中景→近景

4. 镜头组接遵循"动接动"和"静接静"原则

一般情况下，镜头编辑和组接要遵循运动镜头接运动镜头或者静止镜头接静止镜头的原则，不可随意改变。

5. 组接节奏必须符合情节发展

镜头编辑和组接的节奏必须符合情节发展的需要，快节奏可以表现紧张、激烈的场面，慢节奏可以展现浪漫、舒缓的环境。

4.4.2.4 场景编辑

在场景编辑中我们引入了一个概念——转场，所谓转场就是指场景与场景、段落与段落之间的转换和过渡。场景编辑与镜头编辑一样，要求场景与场景、段落和段落之间的转换和过渡要流畅、自然，但是转场就意味着镜头画面在时间和空间上有巨大的变化，画面内容和逻辑关系有较大的跳跃，所以必须通过一些特殊的形式和技巧来使转场显得顺畅而连续。

在场景编辑中，要实现转场可以通过以下6种形式来实现。

1. 特写转场

特写转场就是指用特写镜头来结束前一组镜头或者开始后一组镜头。通常的使用方法是在前一组的最后镜头使用角色或物体的局部特写，后一组镜头的开始由这个特写镜头逐步展开，转换场景，如图4-72所示。

2. 相同或相似形转场

相同或相似形转场就是指用同一个物体或者形状相似的物体来承接前后两组不同场景的镜头，如图4-73所示。

图4-72 动画电影《丁丁历险记》中的特写镜头转场

图4-73 动画电影《丁丁历险记》中的相似形转场

3. 声音转场

声音转场就是指通过音乐、音响等声音实现转场。音乐转场可以使音乐由上一场画面过渡到下一场画面并延续一段时间；音响转场可以在上下两场戏衔接处使用相同、相似的音响。

4. 情绪转场

情绪转场就是指通过情绪渲染的延续性进行的转场处理，如图4-74所示。

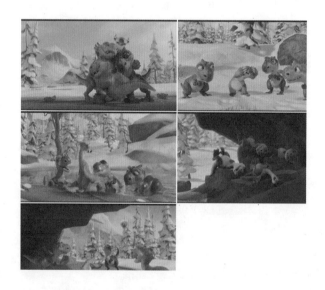

图4-74 动画电影《冰河世纪3》中的情绪转场，通过希德与三只小恐龙的快乐生活进行转场

5. 动作转场

动作转场就是指通过主体运动来封挡住镜头画面，从而实现转场的形式，如图4-75所示。

图4-75 动画电影《丁丁历险记》中的动作转场

6. 空镜头转场

空镜头转场就是指使用空镜头，即只有景物的镜头来实现转场，主要是渲染气氛，刻画角色心理。

7. 实现转场的技巧

（1）无技巧转场。无技巧转场就是指使用"切出"、"切入"等没有任何技术过渡的转场衔接方式。

（2）淡入淡出。淡入淡出也叫渐隐渐显，就是指上一场镜头画面逐渐变暗直至消失，下一场镜头画面逐渐显出直到全部清晰。

（3）叠化。叠化就是指前一场镜头画面逐渐模糊消失之前与后一场镜头画面逐渐清晰直至完全显现之前，有一段画面重叠。

（4）划出划入。划出划入就是指前后两场戏的镜头画面整体的或横向、或纵向、或斜向划出与划入。

（5）圈入圈出。圈入就是指镜头画面由局部向四周扩散直至充满全屏的转场，一般用于动画片开始。圈出就是指镜头画面由全屏逐渐缩小到局部的转场，通常用在动画片结尾。

4.5 本章小结

本章是在上一章的基础上，进一步介绍动画分镜头绘制的基本规律和原理，其中在轴线规律中要掌握轴线概念、关系轴线与运动轴线的定义与分类、越轴的3种方法；场面调度的概念、角色与摄影机场面调度的区别、动画场面调度的6种方式；蒙太奇的产生与涵义、叙事蒙太奇的6种类型与表现蒙太奇的4种方式；动画编辑概述、镜头编辑的方式与方法、场景编辑的方式与方法等，这些不仅涉及镜头与镜头之间编辑，而且延展到连接场景的规律与原则，都是在动画分镜头绘制时需要使用和遵循的。

第5章 动画分镜头设计赏析

在第1～4章中，经过理论学习与实例分析，掌握了动画分镜头设计的各种知识，包括动画分镜头的概念、涵义与分类、动画分镜头的前期工作、艺术风格与审美特征、动画分镜头的画面设计、动画分镜头创作原理等。本章将选取宫崎骏经典动画《哈尔的移动城堡》的一段，综合分析动画分镜头画面设计，为今后进一步地学习与实践打下良好的基础。

下面先看一下本片的基本情况：

中文片名：哈尔的移动城堡

日文片名：ハウルの动く城

英文片名：Howl's Moving Castle

出品公司：东宝映画株式会社

导演与编剧：宫崎骏

片长：120分钟

上映时间：2004年11月20日

剧情：故事背景为19世纪末期的欧洲，荒地中出现了一座会移动的城堡，人们纷纷相传城堡的主人哈尔是个邪恶的巫师，他专门掳掠美丽年轻的姑娘并且吸食她们的心脏。在故事中，女主人公苏菲所居住的小镇周围出现了哈尔的移动城堡。

18岁的苏菲和继母以及妹妹居住在欧洲的一个小镇中，自从父亲死后，继母凡妮就把女儿们安排到原本由父亲经营的制帽小店营生，但是苏菲的妹妹却对这并不感兴趣，于是她很快离开了制帽店；而苏菲则坚持留了下来，因为这是父亲的最爱。

一次，苏菲在看望妹妹的路上，被两个士兵截住。这个时候一个神秘男子——哈尔出现了，他用魔法帮助苏菲解决了问题，并送她去往妹妹工作的地方。途中哈尔和苏菲受到了荒野女巫的追捕，不过在哈尔的帮助下逃离了险境。苏菲对妹妹说她觉得一切像一场梦，妹妹鼓励她要过"自己的生活"。当晚，荒野女巫出现在了苏菲经营的制帽小店中，并对苏菲下了诅咒，把她变成了一个90岁的老太太，而苏菲还不能对任何人透露咒语内容。于是苏菲只能离家出走，在空旷的荒地上遇

见了神秘的头顶有芜菁的稻草人，并且为了躲避大风，被稻草人引进了神秘的哈尔移动城堡，最终以一个清洁妇的名义居住下来。在那里，苏菲结识了驱使城堡移动的魔力来源——火焰恶魔卡西法，小男孩马鲁克，头顶有芜菁的稻草人卡普以及男主人公哈尔，并且安顿了下来，度过了一段平静美妙的日子。苏菲逐渐活出了自己，并不知不觉地被哈尔吸引。

然而，城堡的主人魔法师哈尔拥有神奇的力量，但他并没有像这个国家所有的魔法师一样接受国王的号令参加战争，而是用自己的力量捍卫和平。哈尔常常在黄昏后才精疲力竭地回到自己的城堡，并也因此越来越深陷，将变成恶魔状态。直到有一天，哈尔对苏菲说出了自己厌恶战争的心声，苏菲决定帮助哈尔。在去王宫的路上，苏菲遇到了荒野女巫。原来这是个陷阱，宫廷女巫莎莉曼虽然是哈尔与荒野女巫的老师，但为了防止他们的心性被恶魔控制，便杀死了荒野女巫的恶魔，收回了她的魔法，让她变成了一个普通的老婆婆，而哈尔也因为放心不下苏菲来到了王宫，当莎莉曼使出魔法要杀死卡西法收回哈尔的魔法时，苏菲冲了上来救了哈尔。哈尔为了躲避莎莉曼就又搬家了，并送给苏菲一座属于自己的花园。

然而战争终于全面爆发，哈尔为了保护苏菲和大家，一人独自面对敌人。内心爱着哈尔的苏菲不忍让哈尔一人受难，决心与哈尔一同面对。于是她驱使着移动城堡追寻哈尔的足迹。而此时的哈尔，已经渐渐失去了意识，变成了一只只会战斗保护苏菲的怪鸟。经过了这一连串事情后，偶然间苏菲通过戒指的指引发现了随意门并回到了哈尔的过去，并且了解到哈尔在童年时在流星结束生命的地方遇到了流星卡西法，而后者不愿就这样死去便与哈尔签订了契约，让火之恶魔卡西法的魔力为他所用，但是哈尔自己的心脏也将成为这个契约的交换品，将卡西法与哈尔的生命联系在一起。

故事的最后，苏菲从荒野女巫那里要回了哈尔的心脏，拯救了奄奄一息的哈尔，破除了哈尔与卡西法之间的约定并且帮哈尔找回了自己心脏，同时自己身上的诅咒也被解除，而菜头人卡普在苏菲的亲吻下也摆脱了复杂的诅咒——原来他就是邻国王子，并且答应回国后就停止战争。

虽然摆脱了契约的束缚，卡西法仍然留恋和他们在一起的生活，于是在它的驱使下，会飞的移动城堡搭载着苏菲与哈尔一行，过上了和平而幸福的生活。

我们选取的是影片开始的一段，苏菲与哈尔惊险而又浪漫的邂逅：苏菲在看望妹妹的路上，被一神秘男子使用魔法从两名士兵手中解救出来，途中又被荒野女巫追捕，神秘男子使用魔法以飞行的方式使二人逃脱，并将苏菲送到她妹妹那里。片段长约6分钟，共有74个镜头。

镜头内容	动画分镜头设计	动画画面
5-1 摇镜头。 镜头由上仰拍天空大远景摇至下方俯拍城镇远景，交代故事发生背景环境。 11秒		

5-1
摇镜头。
镜头由上仰拍天空大远景摇至下方俯拍城镇远景，交代故事发生背景环境。
11秒

5-2
推镜头。
中景推至近景，交代主角所处环境。
3秒

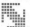

5-3 全景镜头。 主角苏菲正在缝纫。 4秒		
5-4 特写镜头。 动作细节。 4秒		
5-5 中景镜头。 配角进入镜头。 2秒		
5-6 全景镜头。 苏菲与配角进行对话。 10秒		

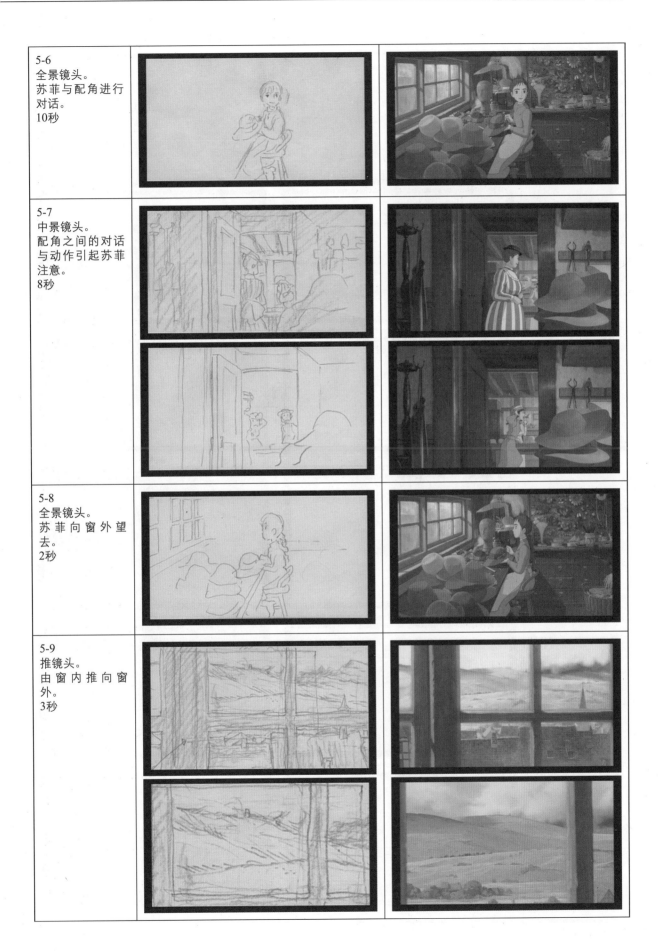

5-6
全景镜头。
苏菲与配角进行对话。
10秒

5-7
中景镜头。
配角之间的对话与动作引起苏菲注意。
8秒

5-8
全景镜头。
苏菲向窗外望去。
2秒

5-9
推镜头。
由窗内推向窗外。
3秒

5-10 远景镜头。 哈尔城堡出现在云雾中，转瞬即逝，出现军队飞行器。 5秒		
5-11 近景镜头。 展现苏菲动作细节，配角对话交代故事。 8秒		
5-12 中景镜头。 配角对话与动作。 6秒		
5-13 全景镜头。 苏菲动作细节，配角背景对话。 5秒		

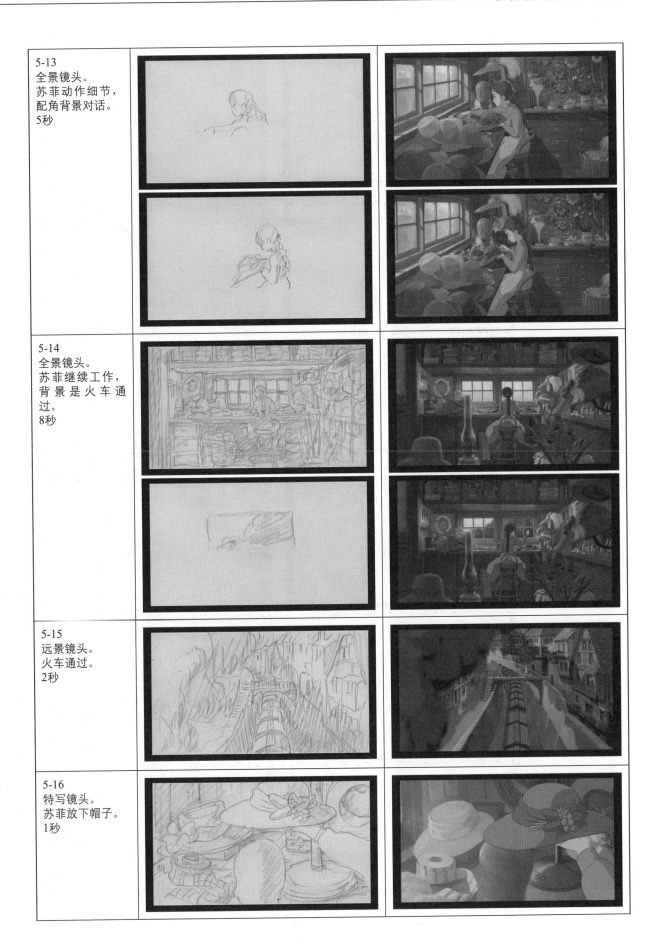

5-13
全景镜头。
苏菲动作细节，
配角背景对话。
5秒

5-14
全景镜头。
苏菲继续工作，
背景是火车通
过。
8秒

5-15
远景镜头。
火车通过。
2秒

5-16
特写镜头。
苏菲放下帽子。
1秒

5-16 特写镜头。 苏菲放下帽子。 1秒		
5-17 全景镜头。 展现苏菲动作细节。 12秒		
5-18 全景到近景。 苏菲动作过程。 3秒		

5-18
全景到近景。
苏菲动作过程。
3秒

5-19
摇镜头。
由平拍的全景镜
头摇至仰拍的全
景镜头。由苏菲
行动场景转至飞
机庆祝场景。
13秒

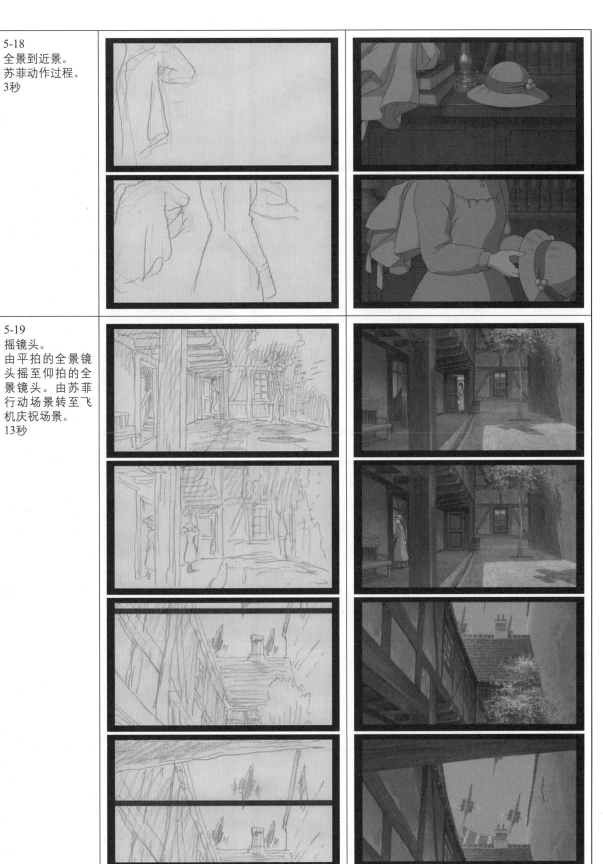

5-19 摇镜头。 由平拍的全景镜头摇至仰拍的全景镜头。由苏菲行动场景转至飞机庆祝场景。 13秒		
5-20 中景镜头。 展现苏菲动作细节与表情变化。 4秒	 	 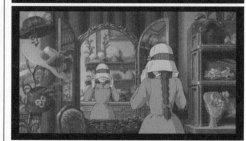 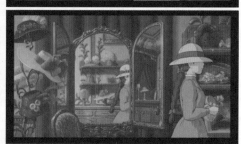
5-21 摇镜头。 由仰拍全景镜头转至平拍全景镜头。 8秒	 	

5-22 全景镜头。 展现角色运动。 4秒		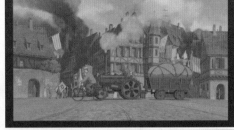
		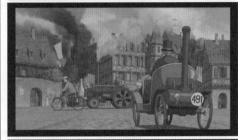
	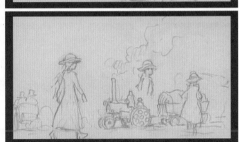	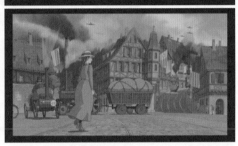
5-23 中景镜头。 展现苏菲动作和蒸汽机车的运动。 7秒	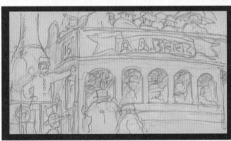	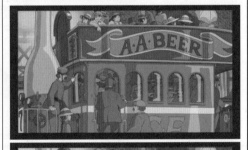

5-24 全景镜头。 主角与周边环境 的变化。 3秒		
5-25 推镜头。 主观视角的仰拍 镜头。 4秒		
5-26 远景镜头。 展现大场景。 5秒		
5-27 平移镜头。 展示人群大场 景。 3秒		

5-27 平移镜头。 展示人群大场景。 3秒		
5-28 全景镜头。 行进中的步兵军队对列。 2秒		
5-29 中景镜头。 行进中的骑兵对列。 2秒		
5-30 远景镜头。 苏菲行动路线及周围环境。 6秒		
5-31 全景镜头。 苏菲行动路线及周边环境。 4秒		

5-32 全景镜头。 展现主角动作细节及周边环境。 8秒		
5-33 全景镜头。 主角动作细节及周边环境。 3秒		
5-34 跟镜头。 展现苏菲动作细节与配角的表情变化等。 8秒		

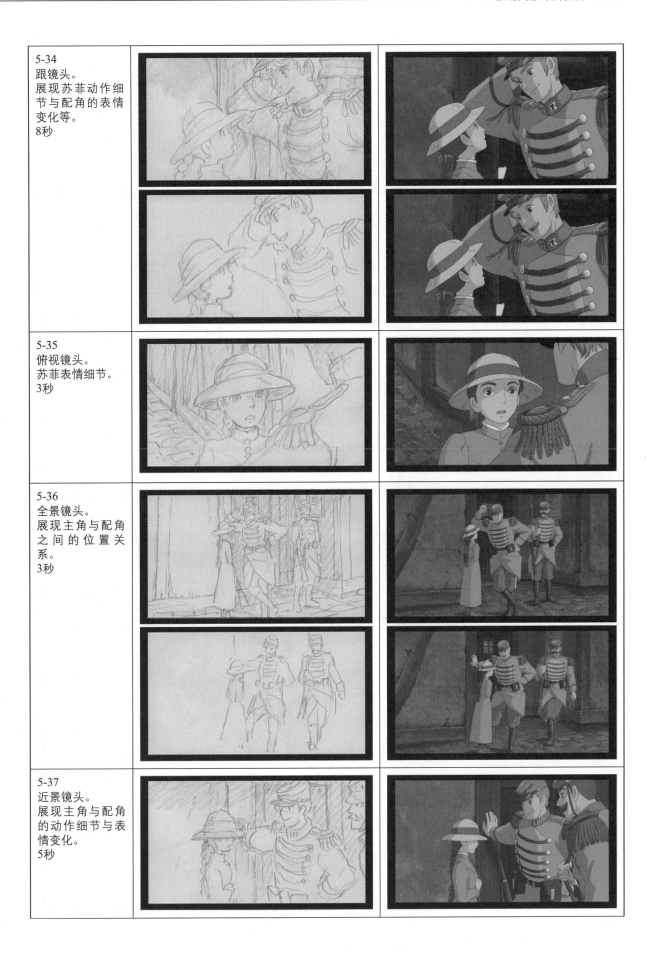

5-34
跟镜头。
展现苏菲动作细节与配角的表情变化等。
8秒

5-35
俯视镜头。
苏菲表情细节。
3秒

5-36
全景镜头。
展现主角与配角之间的位置关系。
3秒

5-37
近景镜头。
展现主角与配角的动作细节与表情变化。
5秒

5-37 近景镜头。 展现主角与配角的动作细节与表情变化。 5秒		
5-38 特写镜头。 展现苏菲的表情细节。 2秒		
5-39 特写镜头。 展现配角的表情细节的变化。 7秒		
5-40 特写镜头。 展现动作细节与苏菲的表情变化。 1秒		

5-40 特写镜头。 展现动作细节与苏菲的表情变化。 1秒		
5-41 中景镜头。 展现哈尔使用魔法使苏菲脱困。 10秒		

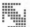
5-42 摇镜头。 分别展现苏菲与哈尔的表情细节。 9秒		
5-43 特写镜头。 苏菲的表情细节。 2秒		
5-44 近景镜头。 展现两位主角动作与表情细节。 5秒		

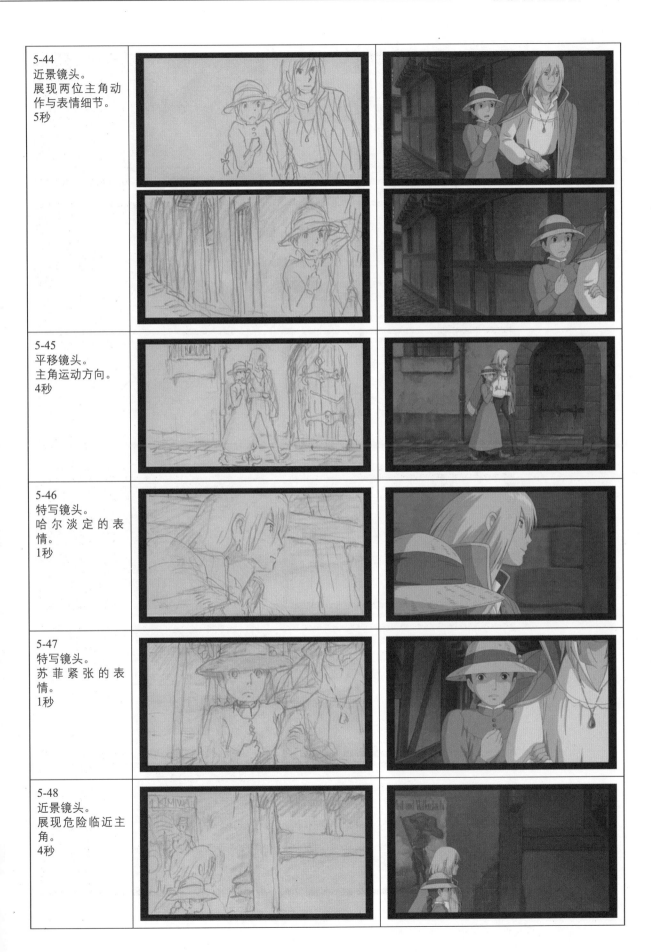

5-44
近景镜头。
展现两位主角动作与表情细节。
5秒

5-45
平移镜头。
主角运动方向。
4秒

5-46
特写镜头。
哈尔淡定的表情。
1秒

5-47
特写镜头。
苏菲紧张的表情。
1秒

5-48
近景镜头。
展现危险临近主角。
4秒

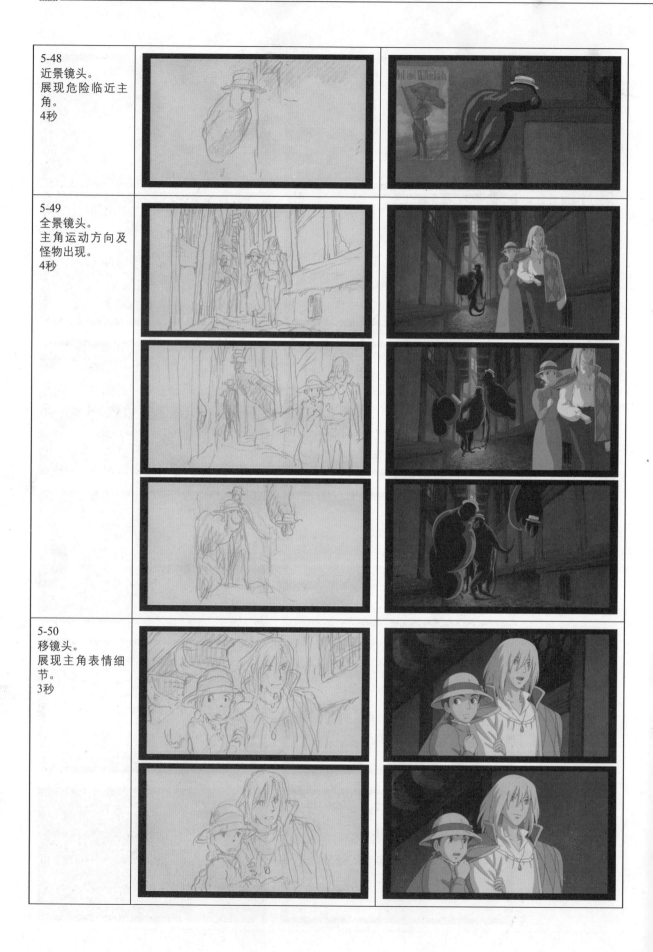

5-48
近景镜头。
展现危险临近主
角。
4秒

5-49
全景镜头。
主角运动方向及
怪物出现。
4秒

5-50
移镜头。
展现主角表情细
节。
3秒

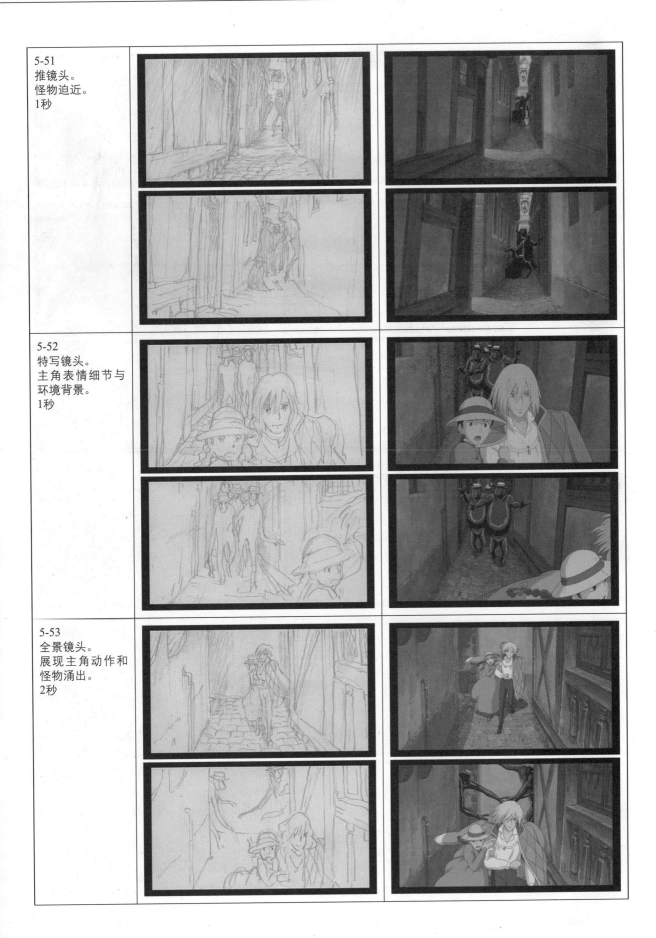

5-51
推镜头。
怪物迫近。
1秒

5-52
特写镜头。
主角表情细节与
环境背景。
1秒

5-53
全景镜头。
展现主角动作和
怪物涌出。
2秒

5-53 全景镜头。 展现主角动作和怪物涌出。 2秒		
5-54 全景镜头。 展现主角与怪物动作及周边环境。 2秒		
5-55 推镜头。 主观视角展现怪物越聚越多。 2秒		

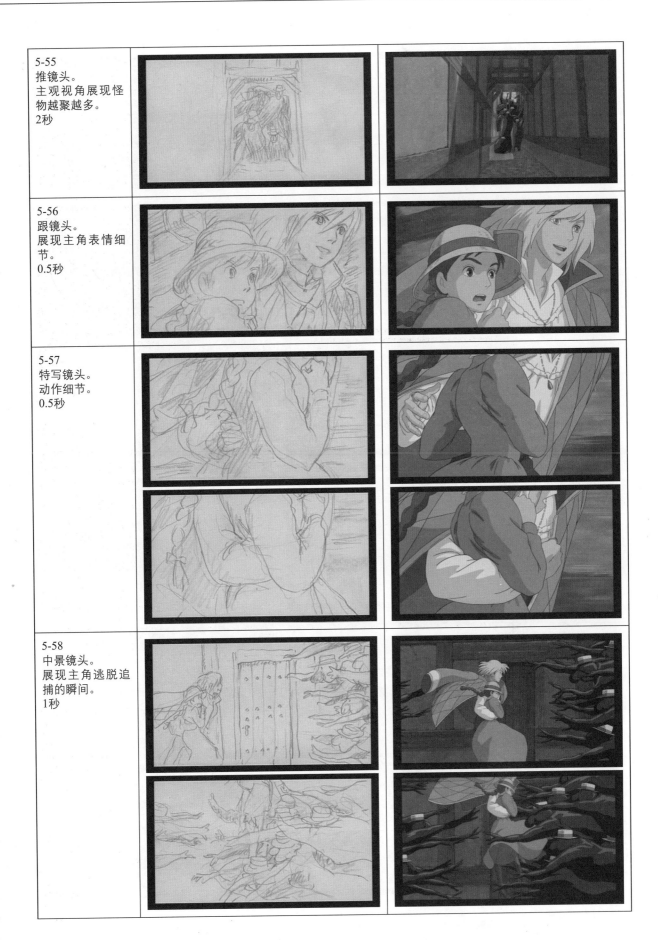

5-55
推镜头。
主观视角展现怪物越聚越多。
2秒

5-56
跟镜头。
展现主角表情细节。
0.5秒

5-57
特写镜头。
动作细节。
0.5秒

5-58
中景镜头。
展现主角逃脱追捕的瞬间。
1秒

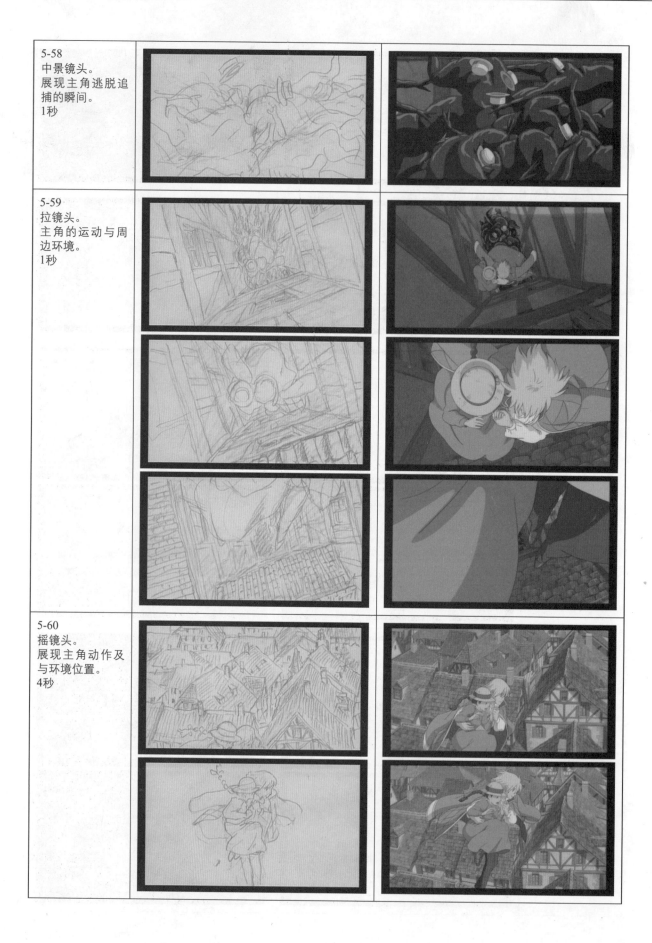

5-58
中景镜头。
展现主角逃脱追
捕的瞬间。
1秒

5-59
拉镜头。
主角的运动与周
边环境。
1秒

5-60
摇镜头。
展现主角动作及
与环境位置。
4秒

5-60 摇镜头。 展现主角动作及 与环境位置。 4秒		
5-61 移镜头。 近景移镜头表现 哈尔与苏菲的动 作细节。 3秒		
5-62 移镜头。 全景移镜头展现 主角动作及周边 环境。 4秒		

5-63 推镜头。 主观视角表现大场景。 3秒		
5-64 拉镜头。 由全景至近景，展现主角动作及表情细节。 4秒		
5-65 移镜头。 展现角色动作细节的同时表现大场景环境。 3秒		

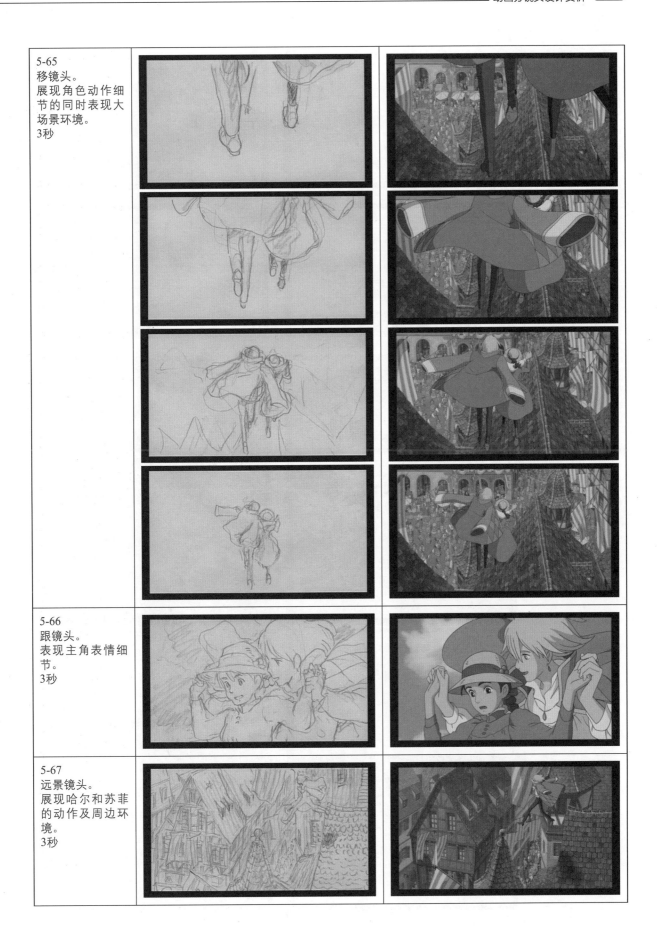

5-65
移镜头。
展现角色动作细节的同时表现大场景环境。
3秒

5-66
跟镜头。
表现主角表情细节。
3秒

5-67
远景镜头。
展现哈尔和苏菲的动作及周边环境。
3秒

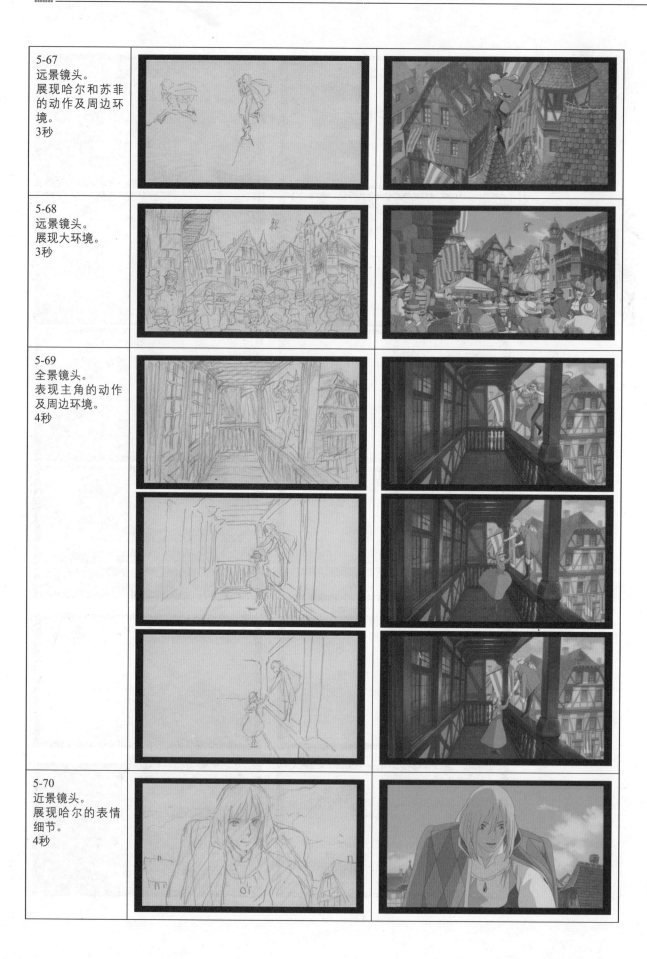

5-67
远景镜头。
展现哈尔和苏菲的动作及周边环境。
3秒

5-68
远景镜头。
展现大环境。
3秒

5-69
全景镜头。
表现主角的动作及周边环境。
4秒

5-70
近景镜头。
展现哈尔的表情细节。
4秒

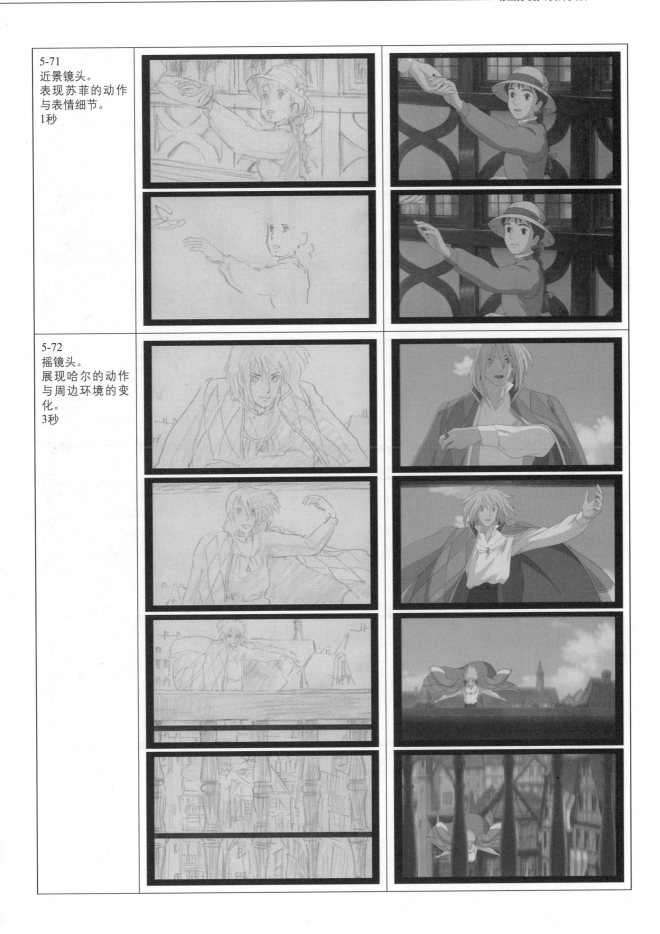

5-71
近景镜头。
表现苏菲的动作
与表情细节。
1秒

5-72
摇镜头。
展现哈尔的动作
与周边环境的变
化。
3秒

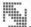

5-73 近景镜头。 苏菲的表情与动作。 1秒	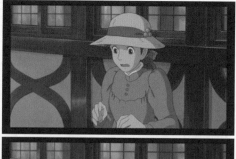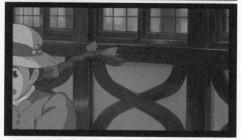
5-74 拉镜头。 表现苏菲的表情细节及周遭环境。 4秒	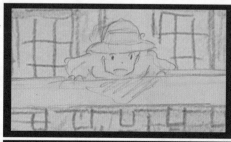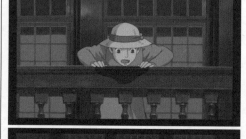

参 考 文 献

[1] （俄）C.M.爱森斯坦著．蒙太奇论．富澜译．北京：中国电影出版社，2003.

[2] （匈）巴拉兹·贝拉著．电影美学．何力译．北京：中国电影出版社，2003.

[3] （美）悉德·菲尔德著．电影剧本写作基础——从构思到完成剧本的具体指南．鲍玉衍译．北京：中国电影出版社，2002.

[4] （法）马塞尔·马尔丹著．电影语言．何振淦译．北京：中国电影出版社，2006.

[5] （德）鲁道夫·爱因汉姆著．电影作为艺术．邵牧君译．北京：中国电影出版社，2003.

[6] （英）彼得·沃德著．电影电视画面——镜头的语法．范钟离，黄志敏译．北京：华夏出版社，2004.

[7] （法）安德烈·巴赞著．电影是什么．崔君衍译．江苏：江苏教育出版社，2005.

[8] （美）温迪·特米勒罗．STORYBOARDING分镜头脚本设计．王璇，赵嫣译．北京：中国青年出版社，2006.

[9] 姚光华．动画分静台本设计．上海：上海人民美术出版社，2006.

[10] 祝晋文．世界动画史．北京：中国摄影出版社，2003.

[11] 孙立军．动画艺术修辞．北京：中国国际广播出版社，2003.

[12] 金琳．动画造型设计．上海：上海人民美术出版社，2006.

[13] 武立杰，汪禹．动画场景设计．北京：中国青年出版社，2010.

[14] 黄兴芳．动画原理．上海：上海人民美术出版社，2004.

[15] 武军．动画视听语言．北京：中国水利水电出版社，2010.